全程教学

笔法与结构

兰亭序

罗绍文 ◎ 著

江西美术出版社

图书在版编目（CIP）数据

行书笔法与结构全程教学.兰亭序/罗绍文著.—南昌：江西美术出版社,2024.1
ISBN 978-7-5480-9065-6

Ⅰ. ①行… Ⅱ. ①罗… Ⅲ. ①行书—书法 Ⅳ.①J292.113.5

中国版本图书馆CIP数据核字(2022)第220847号

出 品 人：刘　芳
责任编辑：王洪波　陈冬华
责任印制：谭　勋
封面设计：韩　超
版式设计：黄　强　黄　明　刘志兰

行书笔法与结构全程教学.兰亭序

著　　者：罗绍文
出　　版：江西美术出版社
社　　址：南昌市子安路66号
邮　　编：330025
电　　话：0791—86566329
发　　行：全国新华书店
印　　刷：江西千叶彩印有限公司
版　　次：2024年1月第1版
印　　次：2024年1月第1次印刷
开　　本：889 mm×1194 mm　1/16
印　　张：7.5
ISBN 978-7-5480-9065-6
定　　价：48.00元

目录
CONTENTS

序 & 小白临写《兰亭序》指南 …………… 4

问题 …………… 4

《兰亭序》简介 …………… 8

历代集论 …………… 9

书法基础常识 …………… 10

一、毛笔的使用 …………… 10

二、纸张的选择 …………… 12

《兰亭序》行书用笔特点 …………… 16

一、多露锋，少藏锋 …………… 16

二、兼用楷书和草书笔形 …………… 16

三、兼用方笔和圆笔 …………… 17

四、笔画的形态变化多 …………… 17

五、书写连笔，形式多样 …………… 18

《兰亭序》笔画及例字 …………… 20

一、点 …………… 20

二、横 …………… 22

三、竖 …………… 25

四、撇 …………… 27

五、捺 …………… 30

六、挑 …………… 31

七、折 …………… 32

八、钩 …………… 33

《兰亭序》偏旁部件及例字 …………… 37

《兰亭序》结构特点 …………… 44

一、因循楷书而小异 …………… 44

二、减笔 & 增笔 …………… 44

三、构件省变 …………… 44

四、笔画或构件的移位 …………… 45

《兰亭序》体势变化 …………… 46

一、局部草化 …………… 46

二、方圆 …………… 46

三、长扁 …………… 46

四、正斜 …………… 46

五、疏密 …………… 47

六、轻重 …………… 47

七、连断 …………… 47

八、虚实 …………… 47

九、向背 …………… 48

十、开合 …………… 48

十一、错位 …………… 48

十二、变更笔画 …………… 49

十三、局部夸张 …………… 49

十四、改变笔顺 …………… 49

十五、利用异体字 …………… 49

《兰亭序》章法特点 …………… 50

《兰亭序》同字异形 …………… 54

《兰亭序》集字创作 …………… 63

二字 …………… 63

三字 …………… 64

四字 …………… 65

四言对联 …………… 67

五言对联 …………… 70

六言对联 …………… 73

七言对联 …………… 76

八言对联 …………… 79

《兰亭序》原文及翻译 …………… 82

历代名家致敬《兰亭序》 …………… 83

《兰亭序》后续 & 行书经典选介 …………… 84

全文临习 …………… 92

序 & 小白临写《兰亭序》指南

我在教授行书入门课程时，总结了一些存在的共性问题。这次有机会出版这本《兰亭序》入门教程，正好可以和广大书法爱好者们分享。

问题

1. 学习行书为什么选择《兰亭序》入门？

首先，书法史上的行书经典代表作有很多，其中《兰亭序》被誉为"天下第一行书"，是行书经典中的代表作，其324个字，字字经典，笔法精到，结体秀逸，章法完备。我们从此帖入门，可谓取法乎上。

其次，我们一般学习行书，也会推荐《怀仁集王羲之书圣教序》，不过二者相比较，《怀仁集王羲之书圣教序》的优点在于字数多，数据库足够大，但碑刻不如墨迹用笔清晰，而《兰亭序》是墨迹，每一处笔画的起笔收笔等细节都纤毫毕现，从笔法学习的角度来看，墨迹胜碑刻。

再次，行书细分又可以分为行楷和行草。初学入门时，应遵循由易到难的原则，从行楷入门。而《兰亭序》恰恰是偏行楷更多一些。

最后，后世书家也多从王羲之的《兰亭序》中汲取养分，杨凝式、赵孟頫、董其昌、启功等历代书家们都深入临习过《兰亭序》，前辈们亲身实践的成功经验当然值得我们借鉴学习。

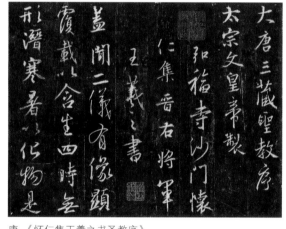

唐 《怀仁集王羲之书圣教序》

2. 临摹《兰亭序》适合选择什么样的笔、墨、纸、砚呢？（文房包）

相传《兰亭序》是在蚕茧纸上用鼠须笔所书，其中纸又有另一种说法为乌丝阑笺纸，当然这些都仅仅是传说，《兰亭序》真迹已失传，我们也无从考证。不过我们在临习古代经典字帖时，

尤其是楷行草这3种字体的墨迹本时，要尽可能使用和作者当时相近的工具。

因此我们通过文献记载以及图片观察，可以发现《兰亭序》的纸张颗粒度比较细腻，偏熟，几乎不洇，我们可以用偏熟的蝉翼手工毛边纸等类似性能的纸进行书写。

而所谓的"鼠须"笔，大概率应该不会是真的用老鼠胡须制作的笔，这个有一些业内制笔高手挑战过，没有成功，不少专家学者也考证过，材质并非老鼠胡须，而是比较接近我们平时书写小楷用的紫毫、狼毫这类硬毫笔，笔锋爽利，笔腹有弹性。

而《兰亭序》中的墨色浓淡变化也极为丰富，因此如果比较讲究的话，尤其是进行原大临摹，建议在砚台上用墨块磨墨的方式书写，砚台可以选择端砚或歙砚等磨墨效果好的砚台。如果是平时练习，或者时间紧张，可使用浓淡适中的墨汁，避免墨汁过于黏稠而导致的滞笔现象。

蝉翼手工毛边 + 鼠须笔 + 端砚

3. 临摹《兰亭序》写多大的字合适，是折格子书写还是按原帖的章法来写？

《兰亭序》单字边长约 1cm~3cm 之间，如果按原大临摹书写，对于初学者来说难度过大。考虑到《兰亭序》每一个单字的笔法都相当丰富，为了能在学习过程中充分捕捉到这些细节，我们初学时可适当放大临摹，字的边长控制在3~7厘米之间为宜，即在竖长方形格子或方形格子里进行单字的用笔和结构练习，待324个单字学习全部过关后，再一竖行一竖行临摹，临摹时要注意原帖的行气，逐步循序渐进，最终按整体章法进行通临。

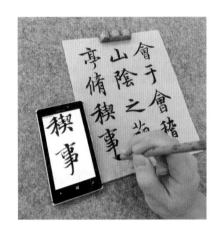

4. 临摹《兰亭序》时，书写速度有何讲究？

一般初学时，临摹速度不宜太快，否则会丢失很多笔画的细节。我们每一个笔画都由起笔、行笔和收笔三部分组成。因此我们在临写每一笔时，都要注意这些细节，刚开始临习时需要慢一点才能体会到笔画的起承转合，待熟练以后，需要根据具体情况适当提速，这样能将笔画中的轻重缓急以及笔画和笔画之间的牵丝映带写出来，这些细节都是需要一定书写速度的，否则，笔画质量会打折扣，给人一种迟滞或拖泥带水的感觉，失去了原帖中的爽利劲儿。当然，还要考虑到一些其他影响书写速度的因素，比如毛笔中的蓄墨量多少，纸张的生熟度和颗粒度等因素，都会影响到我们的书写速度。

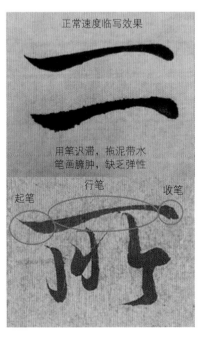

正常速度临写效果

用笔迟滞，拖泥带水
笔画臃肿，缺乏弹性

起笔　行笔　收笔

5. 每天书法练习时间多久为宜？

一般情况下，每天能坚持半小时就很好了，关键是要养成每日书写或者经常书写的习惯，在时间条件允许的情况下，多多益善。当然也要注意劳逸结合，经常保持一个姿势，书写时间过长，往往会引起肩部、颈部等身体的不适。如果书写时间较长的话，建议写半小时左右，起来活动一下身体。

6. 每个字需要临多少遍，是临摹一整页吗？

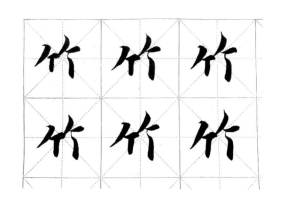

每个字根据具体情况，如果觉得写得不理想，可以多临几遍，但不要临一整页。道理很简单，因为很有可能在临写过程中存在一些小问题，而你自己可能并不知道，这样临一整页的话，就相当于把这个问题巩固了一整页，未来改起来就比较困难了。一般我们建议一个字每次最多临6遍。

7. 零基础学习书法，可以直接从行书《兰亭序》入手吗？

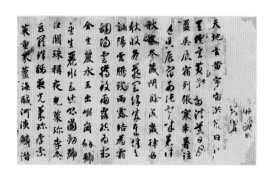

一般来说是不可以的。《兰亭序》是行书，而且是技法难度偏高的行书，因此不适合零基础。学习书法是有先后次序的，一般学习行书之前要先打好楷书的基础，建议先临习智永《真草千字文》中的楷书一千字。智永是王羲之的七世孙，而且《兰亭序》的真迹就是由他传给了他的弟子辩才和尚，他的书法风格和《兰亭序》也是一脉相承的。因此打好楷书基础后，再写《兰亭序》就水到渠成了。

8. 书写时手抖是什么原因造成的，如何解决这个问题？

原因有很多，最主要还是不熟练，写得多了自然就不抖了。当然也不排除其他因素。如果是过于紧张，则需要放松；如果姿势不对，则需要及时调整桌椅高度及书写姿势，以舒适为宜，写小字不必悬肘，枕腕即可；如果长时间提重物或者有高强度的手部运动，则需要休息几天再写；如果空腹喝茶、喝咖啡或者出现低血糖等特殊情况，则需要及时补充身体所需能量。

9. 有时候没写到位，补笔到底可不可以？

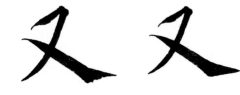

毛笔的笔锋或者笔腹书写时间久了以后，一定会受到磨损，因此在书写时难免出现一些不理想的笔画形态。如自己感觉略突兀，可及时进行补笔，但要不着痕迹，墨色尽可能接近，补笔次

数尽可能少，补笔时不宜重新蘸墨或者重复多次补笔。其实古代的书法作品中，有很多的笔画也存在一些瑕疵，但作者并没有去补笔，《兰亭序》中就有不少，大家也可以去找一找，有时候不补也挺自然的。

10.《兰亭序》中有些特殊的笔画，和我们平时正常书写不太一样，还有一些涂涂抹抹的字，我们临摹时都要照着写吗？

《兰亭序》中破锋、断笔、贼毫、涂抹等细节，我们在临摹时不可能做到完全一样，因此尽力临得像即可。每个笔画要一口气，一笔完成，不要刻意做作，领会风神意味即可。关于涂抹等细节，我们临摹时也可以效法，当然也可以直接改过来，这些我们看前辈书家临摹《兰亭序》时，两种情况也都有，我们可以自己选择任意一种临摹方法。

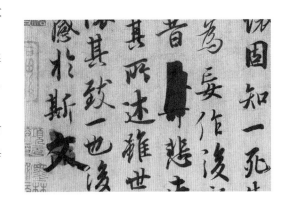

11. 写《兰亭序》以中锋为主还是侧锋为主？

中锋和侧锋是我们常见的笔法概念。毫尖大体运行于点画中央的状态称为中锋。中锋行笔时毫尖所指的方向与笔毫运行的方向相反。毫尖大体运行于点画一侧的状态称为侧锋。侧锋行笔时毫尖所指的方向与笔毫运行的方向形成一个夹角，此夹角越趋向直角，侧锋的状态越明显。总的来说，我们一般写篆隶多用中锋书写，写楷行草多用侧锋书写。因为篆隶多用中锋行笔，笔画两侧一般对称匀整，而楷行草多用侧锋行笔，笔画常能仪态万方。《兰亭序》是典型的以侧锋用笔为主的代表书作，其中也不乏一些质朴的中锋用笔的笔画。总的来看，《兰亭序》是以侧锋用笔为主的，这样可以体现其笔画妍美的姿态。

《兰亭序》简介

　　《兰亭序》被誉为"天下第一行书"，作者为被世人称之为"书圣"的王羲之。公元353年4月（东晋永和九年三月三日），王羲之与友人谢安、孙绰等41人在会稽山阴（今浙江绍兴）兰亭"修禊"。会上大家饮酒赋诗，王羲之为他们的诗撰写了这篇序文手稿，记录了兰亭周围山水之美和聚会的欢乐之情，后引发了内心的情感共鸣，表达了对生死无常的感慨。《兰亭序》又称《兰亭集序》《临河序》《禊帖》《三月三日兰亭诗序》等。唐太宗对王羲之推崇备至，曾亲撰《晋书》中的《王羲之传论》，推颂为"尽善尽美"。还将临摹本分赐贵戚近臣，并以真迹殉葬。因此《兰亭序》目前并无真迹传世，存世版本均为后世摹本、临本、刻本等。其中"冯摹本"最大限度地保留了原作的风貌，即唐代宫廷拓书人冯承素摹写的版本，又称"神龙本"，纸本，纵24.5cm，横69.9cm，28行，324字。因卷首有唐中宗李显神龙年号小印，故称"神龙本"，以便与其它摹本相区别。此本摹写精细，笔法、墨色、行气、神韵均得以体现，被公认为最接近原作的摹本。现藏于北京故宫博物院。

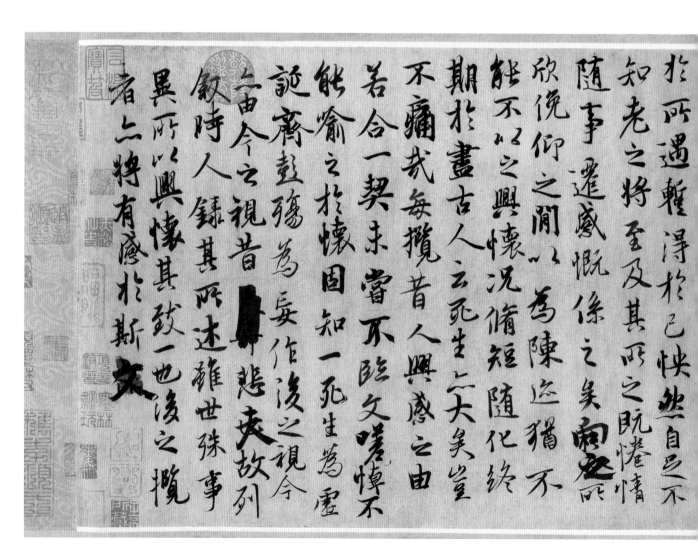

历代集论

王羲之书字势雄逸，如龙跳天门，虎卧凤阙，故历代宝之，永以为训。

　　——南朝·萧衍《古今书人优劣评》

元常专工于隶书，伯英尤精于草体，彼之二美，而逸少兼之。拟草则馀真，比真则长草，虽专工小劣，而博涉多优。总其终始，匪无乖互。

　　——唐·孙过庭《书谱》

昔人得古刻数行，专心而学之，便可名世，况《兰亭》是右军得意书，学之不已，何患不过人耶？

　　——元·赵孟頫《松雪斋书论》

东坡诗云："天下几人学杜甫，谁得其皮与其骨。"学《兰亭》者亦然。黄太史亦云："世人但学《兰亭》面，欲换凡骨无金丹。"此意非学书者不知也。

　　——元·赵孟頫《松雪斋书论》

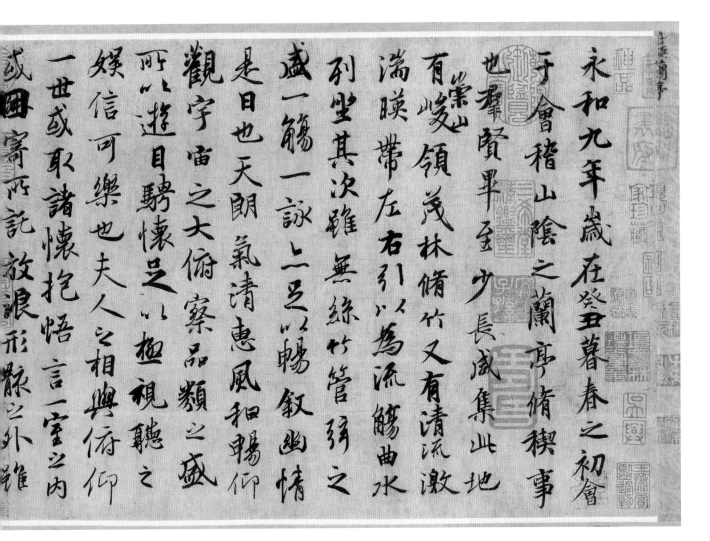

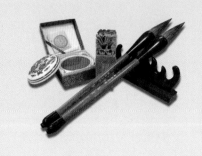

书法基础常识

一、毛笔的使用

文房四宝是笔墨纸砚四种书写工具的统称。这些书写工具，制作历史悠久，品类繁多，历代都有著名的制作艺人和制品。

1. 开笔

方法一

用手指肚轻轻从笔尖逐步往笔腹和毛笔根部轻轻捏（不要搓和捻），直至完全捏开，并通过手指轻弹，将胶质及杂毛弹出来。此种方法对于胶比较重的或者毛比较脆的毛笔慎用。

方法二

一般建议大家用温水泡开。如果用冷水泡笔，时间会比较长。太烫的水可能会伤到笔毫。泡笔时最好保持悬浮状态，如果笔毛触底，泡的时间久了，笔头会弯，笔杆也会变色和胀裂。

开笔

笔尖　　　　　　笔腹

笔根　　　　　　错误动作

弹一弹　　　　　温水泡开

时间久，易开裂　　时间久，易压弯笔锋

2. 浸润

每次使用毛笔前，要用清水先浸透笔毫，然后捺笔去掉多余水分（或者顺着笔毛从笔根部往下用手挤出水分），最后用纸巾吸干，再蘸墨汁。

3. 清洗

毛笔使用完毕后，要用清水顺着笔毫冲洗干净，然后顺着笔毫挤干或用纸、布吸去水分；最好笔头朝下挂起晾干，或者平放，待毛笔干后，再将笔头朝上竖着插进笔筒。

清洗毛笔小贴士

（1）要将笔毫中的墨用尽

为了使洗笔变得更加方便快捷，大家写字结束后，可以把练习纸反过来，将毛笔蘸水随心在纸上用淡墨练习大字，一直将笔

浸润

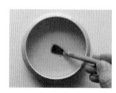

清水浸透　　　　捺去多余水分

亦可用手挤出多余水分　纸巾吸干

腹里的墨用尽。据说大师黄宾虹作画，水墨交融，画完可以不洗笔，因为笔里的墨已经用尽，在蘸水的过程中，笔毛已经洁净。这类在作画过程中洗笔，深谙笔性、深通墨理的人是可以做到的。

（2）先泡笔后洗笔

用完的毛笔直接在水龙头下冲洗干净费时费水，可先将毛笔浸泡一会儿，最好是在一个固定的器皿里，比如笔洗、水丞等。把毛笔泡在一定量的水里，水也不用太多，能覆盖到笔头就好。泡大约半分钟即可，这样可以把笔腹里的墨发散出来，便于洗笔。不能把毛笔泡在水里时间过久，否则笔头容易被压弯，笔毫会失去弹性，笔管也容易开裂。

（3）不可因洗笔而伤笔

洗笔的过程中，要始终笔头向下，用手指从上往下轻挤压笔腹区域，切忌横向来回揉搓笔毫。亦可在水里搅动笔头，但时间不宜太长，直到把毛笔提出水面，用手指挤压笔毛，渗出的水没有过多墨色，这样这支毛笔就基本洗干净了。最后把笔里面残存的水用手指挤出，并将笔毫捋顺捋尖，或用吸水纸吸干捻尖。最后将纸巾折成小块，将毛笔置于其上静置，可进一步有效去除笔根处残墨。

（4）多支毛笔怎么洗

如果是多支毛笔同时洗，可以先一起冲摆一下。为了更好地护笔，还是建议把毛笔分开一支一支洗。因为笔毫的材质不同，有羊毫、狼毫、兼毫等，羊毫和狼毫的含墨量就明显不同，再加上毛笔的大小型号也多有不同，不可能同时洗干净。因此只有分开洗才可以做到每支笔都洗干净。

4. 护养

毛笔洗完后，就涉及到毛笔的日常养护。

注意：毛笔不能刚洗完就笔头朝向上放置。因为那样毛笔里面残存的水份会下渗到笔根部及笔管中，容易使笔管开裂和笔头脱落，这种情况，在北方的书友们，尤其需要注意。应尽量将洗完的毛笔笔头向下悬挂或者平放，这样毛笔会自然干燥，笔毛分散，之后再倒过来插入笔筒中，便于收集整理和下次使用。

另外还要注意一点，有人喜欢用宿墨来表现水墨分离的特殊笔墨趣味，然而宿墨不仅容易发臭，对笔毛的伤害也是非常明显的。因此如果非要用宿墨书写的话，不建议使用新毛笔，宜选用旧毛笔。古人云："笔墨精良，人生一乐。"善待毛笔就像善待朋友一样，待得心应手后，好作品自然就应运而生了。

清洗

清水冲洗　　　　用纸巾吸去水分

先泡笔后洗笔

用手指挤出多余水分

用纸巾进一步除去笔根处残墨

清洗

洗完的毛笔应笔头向下或平放　　待笔毛自然干燥后倒插入笔筒中

二、纸张的选择

1. 书法用纸常见七大误区

（1）误区一：平时练习用难用的纸，创作用贵的纸

正解：

按照这种说法，羽毛球世界冠军可以拿木头球拍去练球，比赛时再用好球拍。又好比拿便宜的小提琴练琴，再勤奋也很难成为世界级大师，因为从小听到的声音就不够准确。幸运的是，学习书法没有那么高的成本。因此，我们平时练习，选纸一定不能凑合，否则就无法感受到笔、墨、纸三者之间相互交融的细腻感觉，书法的审美体验也将大打折扣。

（2）误区二：宣纸一定比元书纸、毛边纸好用

正解：

纸张好用与否不能一概而论，因为和很多因素都有关系。比如纸张的性能、书写的字体和书风等。我们平时买到的大部分"宣纸"实际上是"书画纸"，寿命不足百年。真正的宣纸，制作工艺复杂费时，大概流程如下：用檀树皮、稻草等原料，加工后，进行长期的浸泡、灰醃、蒸煮、洗净、漂白、打浆，然后捞纸、烘干。要经过近百道工序，从投料到成品，大约需要一年的时间。宣纸，按原料分为棉料、净皮和特净三大类：

棉料：檀树皮约40%，稻草约60%

净皮：檀树皮约60%，稻草约40%

特净：檀树皮约80%，稻草约20%

俗话说"纸寿千年"，如果古人都用"书画纸"练字，我们就看不到那些古代的经典书法作品了。除了宣纸，一些工艺精湛的竹纸，如：元书纸、毛边纸等，也能保存上千年甚至更久，同样也可以用来创作。而我们的书法用纸并不限于宣纸和竹纸，还有很多其他用纸，比如：皮纸、麻纸、棉纸、藤纸等。真正的高手，还能化腐朽为神奇。启功先生就曾用一张普通的包装纸，写出了精美的书法作品。他经典的书斋名"小铜驼馆"就是在宣纸包装纸上题写的。

（3）误区三：生宣是用来写字的，熟宣是用来画画的

正解：

首先，我们需要了解生宣和熟宣。

生宣：制成后未经特殊加工的宣纸。特点是渗水性强，初学需要逐步适应。明清书家多善于利用这一特性，取得特殊的效果。

熟宣：生宣经过煮、捶和特殊处理而成，纸面较为平滑，不

各种书法练习纸

毛边纸

元书纸

机制练习纸

宣纸

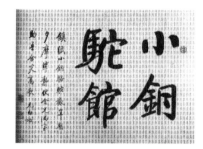
启功先生在宣纸包装纸上题书斋名

启功先生

再有明显的渗化现象。如清水煮捶宣、玉版宣等。如果以矾水刷过，则不渗墨，笔感仍是宣纸，称矾宣。如云母纸、蝉翼笺等。

书家用纸，各有自己的习惯与偏好，以表达各自的风格。生宣性涩易洇，作书点画较圆浑，宜作篆隶书及写意画。熟宣不洇墨，宜作工细的书画。而半生熟的宣纸性能相对适中，篆、隶、草、行、楷诸体皆宜。

小贴士

宣纸除有生熟厚薄之外，还有各种花色宣纸，亦作笺。有的上色有的印花，还有的贴金涂蜡。如灰色的藏经笺，黄色的虎皮纸，红色的桃花纸，满纸贴金的叫泥金，散在上面的叫洒金，金点大的称冰雪，金点小的叫冷金，涂蜡的叫蜡笺，蜡纸上也有描金的。不同纸的质地不同，选用的笔和墨也要与之相和。

生宣

熟宣

半生熟宣

（4）误区四：平时练字就应该用特别洇的纸，这样可以练习控笔能力

正解：

我们平时练字使用的纸，性能最好尽可能接近所临字帖的用纸。

比如我们写《兰亭序》选用的纸张：宜细不宜粗，宜滑不宜涩，宜紧不宜松，宜熟不宜生。顺便也说说临《兰亭序》选用的毛笔：宜小不宜大，宜细不宜粗，宜挺不宜软，宜短不宜长，宜尖不宜秃，宜新不宜旧。

清·印花诗笺

（5）误区五：宣纸越小越精越贵

正解：

并非如此。手工制作的宣纸，纸张越大越难做，需要更多的人力物力一起合作才能完成，尤其是八尺、丈二甚至更大尺寸的纸都是非常贵的。如果有人把八尺、丈二宣纸买回来后裁小书写，那就太不值当了。

清·虎皮宣

（6）误区六：书法用纸都应该用糙面书写

正解：

较为光滑细腻的那一面是正面，反面则相对艰涩粗糙。一般来说，我们写篆书、隶书、魏碑往往喜欢把字往大了写，这时建议用反面书写，这样在书写过程中会有较大阻力，更容易出现飞白等效果，能更好地表现出一种内在的金石气。而我们在书写唐楷、行草书及小楷等中号或小号字时，往往选择较光滑的正面，这样书写起来更加流畅自然。其实大家不确定的时候，也可以正反面都试试，只要自己感觉与所写书风是相和的，哪面书写都可以的。

清乾隆 绿色描金松竹梅纹粉蜡笺

（7）误区七：写书法一定要用宣纸

正解：

并非如此。首先我们要了解，宣纸批量生产是从唐代开始的。我们平时书法练习不一定非要用宣纸，只要书写时的感觉合适，那么这种纸就可以用来练字。

常见的书画用纸

宣纸，几乎成了所有书画用纸总的代称。有些纸尽管不是产于宣州，也不是用檀树皮制的，也叫作宣纸。如浙江宣纸虽近似泾县宣纸，而性质并不一样。四川夹江也出产书画用纸，称夹江宣。云南腾冲、河北迁安、江西瑞金也都生产"宣纸"，虽不及泾县宣纸，但也各有长处。还有一些不叫"宣纸"的书画用纸，用于书画也各有妙处，可以酌情选用。如：温州皮纸，韧性极好，有其特别的性能。高丽纸，原出邻邦朝鲜，很名贵，我国东北也有生产，较之宣纸略粗。连史纸，是一种以竹为原料的纸。纸质洁白细微，是钤拓印谱和印制古籍的重要纸。毛边纸，以竹为原料，色淡黄，纸面平滑，好的毛边纸性能比较接近宣纸的质地。元书纸，近似毛边而略松，产于浙江富阳等地。丝织物绫、绢之类加工后也可作为书法用纸，但已不属纸的范围了。

2. 宣纸的保存

（1）宣纸是会"呼吸"的，纸的纤维因空气中的温度、湿度变化而产生收缩或膨胀。老纸如同老酒一般，有特别的韵味。

（2）宣纸不宜风吹日晒，光照会改变纸的性能，使其劣化、变色、变脆。

（3）注意存放在通风防潮的地方，避免紧贴地面或墙壁。

（4）每隔一段时间最好将纸搬动位置，检查是否有虫害或受潮。

（5）常年的风化，纸质转劣属自然现象，影响宣纸的因素还有很多：纸张纤维的种类不同，耐久性也不同；原料的处理过程也会影响纤维的保存性；纸张的酸碱值偏酸性，则保存性较差；如果作品有裱褙或装框，使用的工具、材料也都会对纸张的保存产生一定影响。

宣纸保存场景图

3. 纸张的使用

（1）元以前以熟纸为主，大都不洇墨。

（2）明清开始流行用生纸，我们看到的生纸有生的和半生熟的。

（3）古代在没有墨汁的情况下，是用墨块磨墨，很多经典作品上的墨色浓淡层次变化极其丰富。

（4）古代不少经典作品，用纸非常考究，如《研山铭》所用的"澄心堂纸"、《蜀素帖》所用的"蜀素"（不是纸，四川当地的一种丝织品）等。

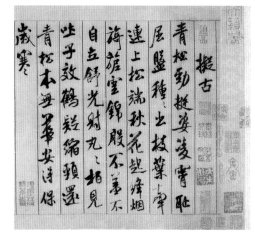

《蜀素帖》

4、宣纸小故事

据说东汉造纸家蔡伦的弟子孔丹，在安徽造纸为业。有一次在山里，偶见一些檀树倒在溪边，时间长久，都浸得腐烂发白了，便想到以檀树为原料造纸。经不断试验改进，终于造出了上好的白纸，即后来的宣纸。正式称为宣纸（唐时安徽泾县叫宣州）且批量生产，是从唐朝开始的。

《兰亭序》行书用笔特点

一、多露锋，少藏锋

1. 露锋要自然流畅，不可来回描画。

要点：第一笔横画入锋时，笔锋从空中自然往右下方切入纸面。

2. 锋芒的长度要适度，不宜过长。

要点：左侧撇画和斜钩两个笔画的起笔明显是露锋起笔而且有锋芒，锋芒的长度也较短，若太长则显得过于尖锐。

3. 锋芒的方向要考虑到笔画间的呼应关系。

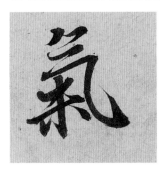

要点：上面三个横向笔画之间，都有明显的锋芒牵丝映带，将笔画之间无形的气息贯通起来，正所谓笔断意连。

二、兼用楷书和草书笔形

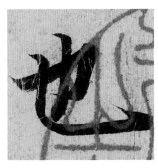
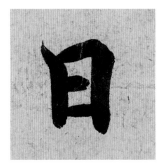

要点：这两个字基本上就是楷书笔形，其实《兰亭序》中有相当一部分行书字，都带有明显的楷书笔意。其中"也"字末笔钩的方向和"日"字首笔竖的起笔动作，则体现了灵动的行书笔意，这和纯楷书用笔有明显不同。

要点：将前两笔点和横省减为竖折，将下面的四笔省减为三点的连写，这样的写法明显是将草书笔形运用到行书的书写中。

三、兼用方笔和圆笔

1. 自然参合，交替使用。

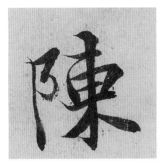 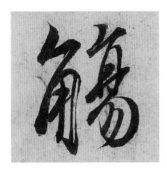

2. 相对而言，并非绝对。

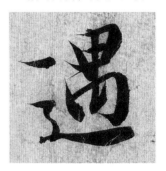

要点：这两个字中，都有不少的折笔，其中最为明显的是陈字右侧中部横折处的方折，篇字右下角的横折钩的圆折，两处折笔，一方一圆，一个方峻斩截，一个圆融流畅。而这两个字中其他几处折笔则是方圆兼备，自然穿插其间。

要点：这个字也有好几处折笔，我们看右上角这个横折，属于内方外圆，因此我们很难去给这个横折定义成方折或者圆折，因为从内侧看是方折，而从外侧看是圆折。因此我们所说的方和圆，是相对而言的，并非绝对的方和绝对的圆。

四、笔画的形态变化多

1. 同一笔画，形态各异。

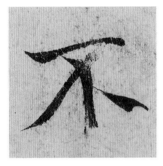 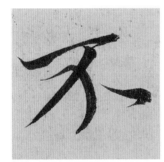 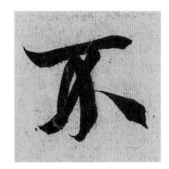

（1）遵循结构需要

要点：不字一共就四笔，但是这3个"不"字相同的笔画，没有一个笔画形态是雷同的，都根据各自的结构变化，做了相应的变化处理，比如末笔分别用的是：特殊的章草笔意；轻盈灵动地往左下回钩；边行笔边铺毫往右下顿笔迅速出锋。

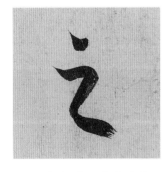 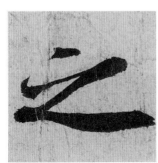 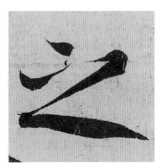 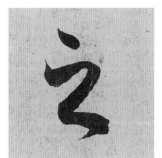

（2）遵循章法需要

要点：《兰亭序》中20个之字，有长有扁，有大有小，各具姿态。而这些笔画写法的变化都需要将这些字放到它们所处的环境中去考量，也就是要遵循整体章法的需要。

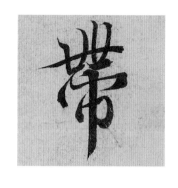

（3）变化应出于自然

要点：这个字的竖画是非常有特点的，上面四个小短竖和下面主笔竖画，无论是起笔、行笔还是收笔都有明显的变化，显然这些变化不是刻意为之的，而是根据各个笔画和其他笔画之间的关系而表现出的自然变化。

2. 笔画之间，部分替换。

要点：将下面的撇和捺替换为两点，主要是根据前面三笔的体势特征相应做的调整。尤其是两个横画之间隔得比较开，这样给下部留出的空间就很小了，因此用两点更为合适。

要点：整个字都明显运用了草书笔意，对各个部分的笔画都相应做了省减处理，比如左侧走之底的前两笔"点"和"横折折撇"直接省减为一个"S"形的竖画，这样整体看起来就和谐统一了。试想如果右上部运用一个风格偏楷书的笔形写法，而走之底则继续保持这个偏草书笔形的省减写法，则会令人感觉风格迥异，两个部件就不似这般兼容了。

五、书写连笔，形式多样

1. 牵丝连笔。

（1）区分笔画和牵丝的粗与细

要点：右侧部件的各个笔画之间均有明显的牵丝映带，我们在书写时要明确哪些是笔画，哪些是牵丝，笔画和牵丝最主要的区别在于用笔的粗细，笔画相对较粗，而牵丝相对较细。

（2）行笔不能迟疑犹豫

要点：口部的末笔横画收笔处直接顺势带上去写竖钩的起笔，这类牵丝映带的整个过程用笔要果断连贯，不可拖泥带水。

（3）笔断意连

　　要点：左右两个部件之间，笔画虽然是断开的，但内在的气息则是连贯的，我们把这类笔法称为"笔断意连"。

2. 对接连笔。

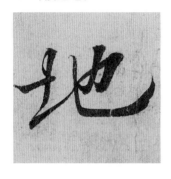

　　要点：左侧提土旁的末笔提的收笔和右侧部件的第一笔横的起笔直接自然而然地连接成为一个整体。

3. 省变（省略而产生变化，以下简称省变）连笔。

　　要点：本来下半部有四个笔画，此处通过一系列的牵丝映带，将整个下部的四个笔画省减变化为三个点画的连写，此类变化往往带有明显的行草笔意。

《兰亭序》笔画及例字

一、点

1. 右点

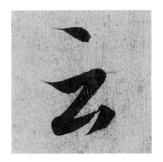 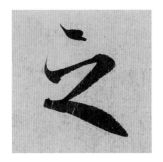

　　要点：①云：向右下侧按顿，锋藏点画中。②之：点势较平，露锋起笔，向右侧按顿后出锋。③言：向右下方按顿后，笔锋弹回，向左侧出锋。

2. 左点

　　要点：①管：向左下方轻按轻收，锋藏画中。②宇：向正下方重按，再向左上方回锋收笔。③察：向左下方轻按轻收，锋藏画中。

3. 平头竖点

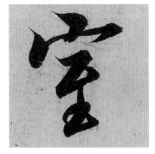 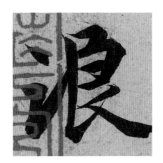 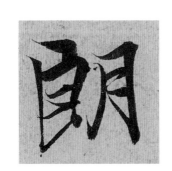

　　要点：①室：向右重按后，笔锋折向左下行进，藏锋于笔画中。②浪：向右轻起，渐重，折转笔锋，向左下铺锋行笔。③朗：向右轻起，渐重，转笔向下，转折处圆润结实。

4. 挑点

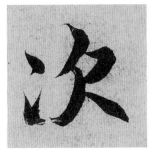 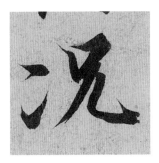

要点：①次：顺上点笔势向下方重按，再向右上方提锋，笔势迅疾。②况：笔锋向右下方切笔，调正笔锋后再向右上缓慢提出。③以：竖画行至末端后，向右下重按，再顺势提出。

5. 点的组合

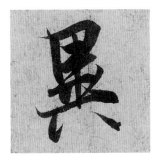 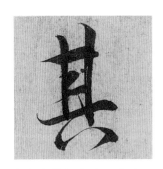

两个点的组合（横式）要点：①异：两点皆较为轻盈，左点出锋短促，与右点笔断意连。②兴：尖锋入纸，随即重按，顺势向右上弹出，右点厚重有力，收束迟缓。③其：两点连带明显，用笔迅疾，末点向左下出锋。

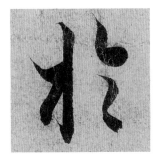 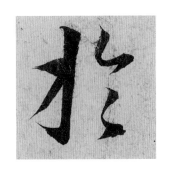 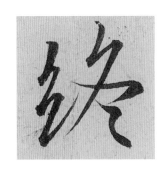

两个点的组合（竖式）要点：①于：上点完成后即向右下方折转，末点藏锋。②于：上点轻捷小巧，出锋连带下点，重按后向左下出锋。③终：上点向右下方切入后，直接连带下点，向右下方驻笔。

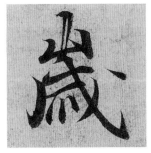 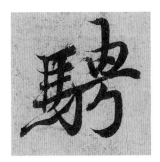 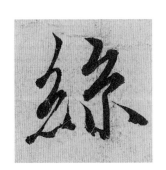

三个点的组合（横式）要点：①岁：三点皆较轻，呈"川"字形，秩序井然。②聘：数点连带明显，似连成一笔，向右上方上扬。③丝：三点皆较轻，左点与中点实连，中点和右点虚连，最后向上提锋。

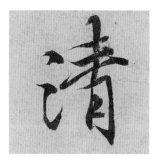

三个点的组合（竖式）要点：①清：上点最稳重，缓慢出锋，中点切入后向下连带。②流：三点整体紧凑，上、中两点虚连，中、下两点实连。③激：整体偏楷书写法，较稳重，中、下点连带端严不苟。

四个点的组合要点：①然：数点相连带，由轻到重，末点重按出锋。②为：数点相连带，由轻到重，末点重按收锋。③为：数点相连带，首点重按，顺势连带，末点最轻。

6. 特殊形态

　　要点：①至：向右下重按，笔锋在末端向右下偏出小尖锋。②彭：三撇在连带过程中，省略而变为三点，末笔向左下出锋。③文：点变化为了短撇，并与横画实连，因此形成了一个转折笔画。

二、横

1. 左尖横

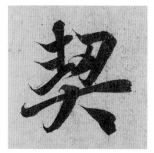 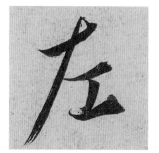 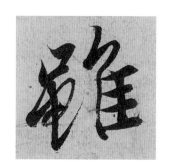

　　短左尖横要点：①契：左上方横较短促，切笔斜向右上方欹侧，短促有力。②左：起笔轻，斜向右上方，行至末处抬笔向上连接撇画。③虽：横画较短促，露锋起笔后向右行笔，渐渐加重。

 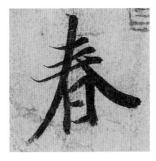 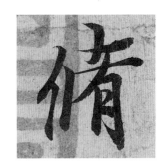

　　长左尖横要点：①一：露锋起笔，从轻到重，向右上倾斜，末端重按。②春：露锋起笔，行笔轻巧，向右上攲侧。③修：露锋起笔，随后向上抬笔，末端重按。

2. 长横

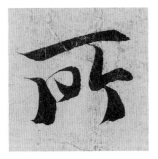 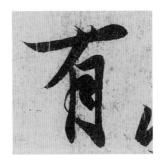 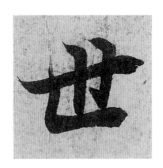

　　平直长横要点：①所：向右下切入笔锋后，调正中锋向右上抬笔。②有：整体较为稳重，末端重按藏锋收笔。③世：整体用笔厚重，向右上倾斜，收笔迅速，未完全藏锋。

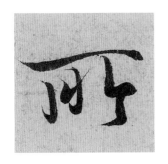 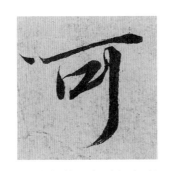 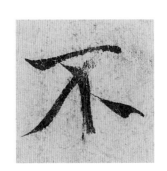

　　细腰长横要点：①所：起笔厚重，渐渐提笔，直到末端再压下。②可：起笔先向下弧曲，再调锋转向右上。③不：起笔厚重，中段略瘦，但不失凝重。

3. 映带横

　　上钩横要点：①妄：起笔露锋，轻盈流动，末端往上带起。②听：上笔末端转笔向右上行笔，攲侧有致，末向上连带。③左：起笔轻，斜向右上方，行至末处抬笔向上连接撇画。

下钩横要点：①事：起笔轻巧瘦劲，斜向右上方，末端按下并向左下钩连。②观：横画较为短促，用笔迅疾，至末端向左下出锋。③不：起笔露锋后重按，中段提笔，用笔瘦劲，末端按下向左下出锋。

 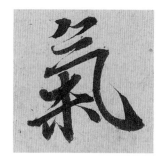

左右映带要点：①乐：下面"木"的长横起笔和收笔处分别接上面一笔和起下面一笔，承上启下，流畅自然。②一：起笔由上字联系而来，转向右上稍抬，末端向右下重压再向左下出锋。③气：第二横起笔接上面横画末端的映带，收笔处往左下自然带出，接下一笔起笔，起承转合，一气呵成。

4. 多横共存

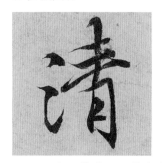 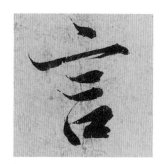 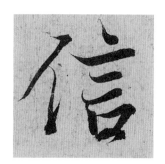

要点：①清：三横各有不同，上横短而轻，中横较厚实，下横长而流利。②言：三横各有不同，上横最长，末笔向左下出锋，与中横笔断意连。③信：三横差异较小，之间的连带也较少，下横露锋向下弧转后再向右上行笔。

5. 特殊形态

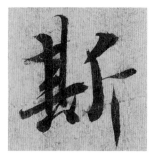 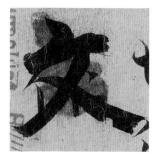 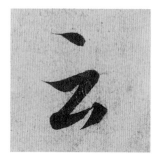

要点：①斯：短横起笔极轻，向右边行笔，收笔轻巧。②文：起笔浑厚稳重，提按较少，稍微向右上倾斜。③云：第一笔短横化为点画，变换了笔画形态，书写时需留意笔形的变化。

三、竖

1. 悬针竖

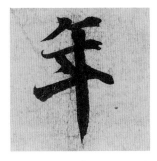

要点：①年：竖画粗重有力，藏锋起笔，行笔稍向右下方倾斜。②毕：起笔厚重，直向下行笔，粗细匀称，出锋稍向左偏。③群：起笔较轻，随即重按，末端出锋提起，稍向左偏。

2. 垂露竖

要点：①引：起笔向右下重按，折向下中锋行笔，稍向右下敧侧。②取：起笔由上一提笔连起，随即转锋向偏左下行笔，笔画中段稍有弧度。③外：起笔由上一提笔连起，转锋向下行笔，笔画中段稍有弧度。

3. 左弧竖

要点：①作：露锋起笔，整体向右弧曲，再向左下收笔。②亭：整体较厚重，向右稍有弧曲，无轻重变化。③惓：竖画随字势整体向右下敧侧，收笔转向左下按顿。

4. 右弧竖

要点：①暂：方笔切入后，偏向右下行笔，中段有向左的弧曲。②怀：行笔较迟缓，中段稍向右行笔，末段稳重。③相：起笔由上一横画连起，中段稍微提笔，末端按下。

5. 带钩竖

 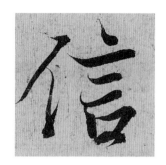 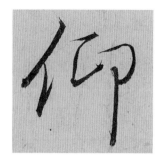

　　要点：①俯：起行较稳重，末端向右下重按，迅速提出。②信：起行较轻盈，末端向下重按，随即向右上提笔。③仰：起行较流动快利，末端向下稍按顿即提出。

6. 平头竖

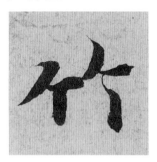 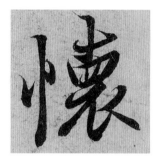

　　要点：①竹：起笔切入后，随即调正笔锋向下行笔，短促有力。②怀：方笔切入后，迅速调正笔锋向下行笔。③曲：露锋切入后，稍向右行笔，随即折转向下行笔。

7. 曲头竖

　　要点：①惠：露锋起笔，稍向右下按顿，即调锋向下行笔。②日：露锋起笔，稍向右下按，再调锋向下铺锋行笔。③其：露锋起笔，即调锋向下行笔，笔势迅疾。

8. 粗尾竖

　　要点：①所：露锋起笔，随即向下重按，短促有力，顺势出锋。②山：起笔由上一横画连起，随即向下重按，由轻到重，出锋迅疾。③不：起笔由上一撇画连起，向下行笔，中段稍向右弧曲，瘦劲有力。

9. 竖的组合

要点：①无：四竖都较为轻盈，排列匀称有致，笔画之间互相接应。②带：四竖两两为一组，一组之间互相接应，用笔轻劲。③此：四竖姿态各不相同，首竖和第三竖较轻便，第二、四竖较为厚实。

10. 特殊形态

要点：①不：露锋向右上切入，再转笔向右下行笔，竖画中段略向右弧起，末端向左下出锋。②与：露锋向左下切入，随即转锋向下行笔，竖画末端迅速向右上提出。③丑：向右重按后，笔锋折向左下行进，藏锋于笔画中。

四、撇

1. 平撇

要点：①稧：向右下重按后，顺势向左下出锋，尖刻劲利。②和：起笔圆厚，再缓向左下撇出。③和：起笔先向右侧按顿，提起笔锋，笔尖向左下出锋。

2. 斜撇

短斜撇要点：①化：露锋向右起笔，随即按下，再缓慢向左下行笔出锋。②竹：露锋向右起笔，再缓慢向左下行笔出锋，笔画厚重。③次：露锋向右下切入，再转锋向左下缓慢行笔出锋。

 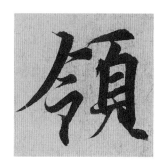 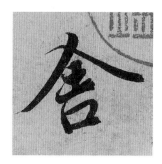

长斜撇要点：①合：整体厚重沉实，露锋向下切入后，随即转锋向左下行笔。②领：露锋向下切入后，随即转锋向左下行笔，撇画末端较有弧度。③舍：整体厚重沉实，随即转锋向左下行笔，与前两字大同小异。

3. 竖撇

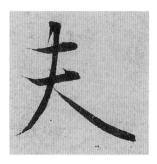 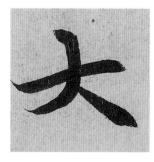

要点：①夫：藏锋起笔，随即提起笔锋向下行笔，至中段向左下撇出。②大：藏锋向右下压下，随即转锋向下铺锋行笔，再向左下出锋。③感：笔锋从上迅速切入，向下渐重行笔，末端铺锋后缓慢向左下出锋。

4. 曲头撇

要点：①今：露锋向右下切入，稍行笔，再转锋向左下缓慢行笔出锋。②右：露锋向右下切入，用笔沉稳厚重，再转锋向左下提笔出锋。③有：露锋直接向右下切入，转锋向左下缓慢行笔。

5. 弧撇

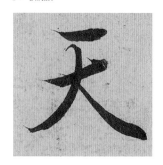 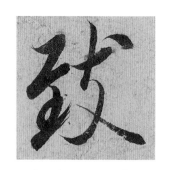 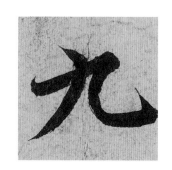

要点：①天：露锋起笔，即转笔向左下行笔，中段弧曲。②致：整体类似竖撇，但下端较竖撇更为弧曲，向左方出锋。③九：整体厚重有力，露锋起笔，即转笔向左下行笔。

6. 反弧撇

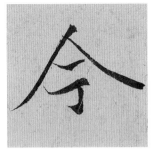

　　要点：①今：起笔轻捷，即稍提笔向左下行笔，行笔有稍向外的弧势。②老：起笔与上笔横画相连带，后向左下行笔，劲利流便，有稍向外的弧势。③为：首笔点画写完后向右上连带撇画，有稍向外的弧势，行笔较端厚。

7. 回锋撇

　　要点：①在：藏锋起笔，向左下直行，末端渐重，藏锋于笔画之内。②于：藏锋起笔，向左下直行，首末粗细匀一，藏锋于笔画之内。③于：藏锋起笔，向左下直行，末端回锋于笔画之内，显得凝重。

8. 挑脚撇

　　要点：①大：此撇类似于弧撇，以弧撇方法写到末端后，顺势向上提出。②及：撇画露锋起笔，向左下直行，至末端向右上出锋。③有：露锋向右下按顿，稍行笔，到末端后，顺势向上提出。

9. 兰叶撇

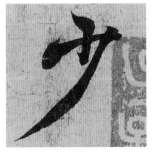 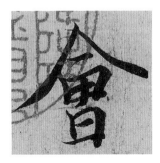 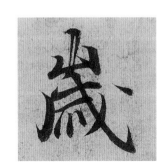

　　要点：①少：起笔较纤细，中段逐渐铺锋压笔，再向左下出锋。②会：起笔较纤细，但稳重，中段渐压，向左下出锋迅速。③岁：起笔轻巧，向下侧锋按压后，随即向左下渐渐出锋。

10. 特殊形态

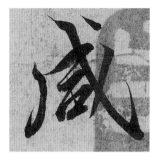

　　要点：①咸：先向左下起笔，稍行即转锋向下，至末端向左下驻笔，随即向右上提出。②所：露锋切笔向下，后稍向左下行笔，末端驻笔。③矣：起笔后即向下重按铺锋，后向左下出锋，出锋较迅速。

五、捺

1. 斜捺

　　要点：①林：露锋起笔，向右下逐渐铺锋，行至末端缓慢向右出锋。②永：露锋起笔，向右下迅速铺锋，尾端厚重浑厚，末端缓慢出锋。③又：露锋起笔，向右下行笔，笔画厚重，末端缓向右出锋。

2. 平捺

　　要点：①之：藏锋起笔，向右下缓慢行笔，再折向右按笔后缓慢出锋。②水：起笔连接上一笔撇，转锋后向右下逐渐压下，末端向右缓慢平出。③趣：起笔连接上一笔短撇，转锋后向右下压下，末端缓慢向右上出短锋。

3. 反捺

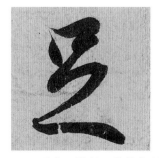 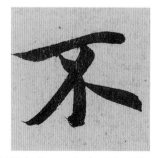 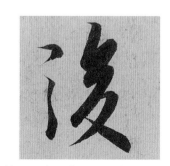

　　要点：①足：藏锋起笔，向右下缓慢行笔，至末端向右下按，收笔锋于笔画之中。②不：露锋起笔，向右下缓慢行笔，笔画形态较圆融，收笔锋于笔画之中。③后：露锋起笔，向右下缓慢行笔，重按后收笔锋于笔画之中。

4. 回锋捺

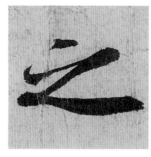

　　要点：①之：藏锋起笔，向右下缓慢行笔，至末端向右缓慢行笔，收笔锋于笔画之中。②之：与上一之字写法类似，整体轻盈，行笔迅速。③人：露锋起笔，向右下缓慢行笔，至末端向右缓慢按下，收笔锋于笔画之中。

5. 下钩捺

 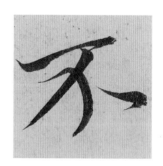

　　要点：①故：露锋起笔，中锋渐渐按下，末端稍提起，向左下钩出。②长：撇画连带捺的起笔，再向右下行笔，略带弧度，向左上钩出。③不：露锋起笔向右下重按，随即向左下出锋。

6. 特殊形态

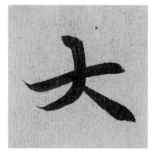 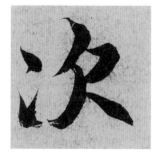 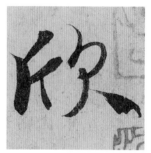

　　要点：①大：露锋入纸，向右下直行，渐渐按下，至末端从笔画中间缓出锋。②次：露锋行笔，末端重按，向笔画中间出锋。③欣：起笔纤细，向右下侧锋铺毫，至末端向笔画上部出锋。

六、挑

1. 直挑

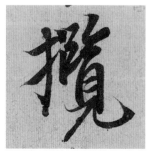 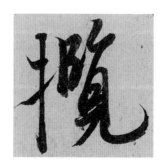 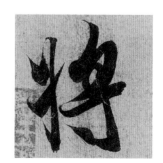

　　要点：①揽：与上笔竖钩相承接，向右切笔入纸，调整笔锋向右上挑出。②揽：向右切笔入纸，调整笔锋向右上挑出，笔画灵动快利。③将：与上笔竖钩相承接，右下露锋切笔，随即侧锋向右上提。

2. 弧挑

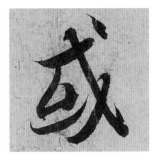

要点：①或：露锋起笔，带弧势，随即向右上渐渐行笔，末端向上挑出。②游：切笔向右下重按，后向右上侧锋提起，笔势迅疾。③听：起笔与上一笔相连带，随即向右上渐渐行笔，末端挑出，整体呈弧势。

七、折

1. 横折

 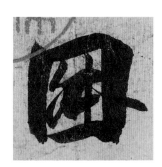

要点：①日：横画粗重，行至末端向右下折笔，再调正笔锋向下行笔。②自：横画轻盈，从上一竖笔连带而来，折处较为圆转。③因：横画行至末端后，向右下重按，侧锋行笔而下，较为朴厚。

2. 竖折

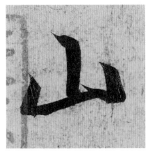 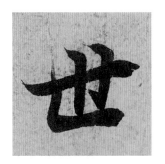 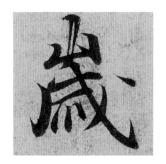

要点：①山：露锋起笔，偏向左下方行笔，再折转至右方行笔，笔画有向右上趋势。②世：露锋起笔，转向下方行笔，再折转至右方行笔，用笔厚重。③岁：露锋起笔，偏向左下方行笔，再折转至右上方行笔，用笔灵巧。

3. 撇折

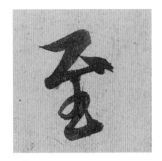 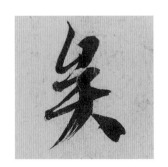 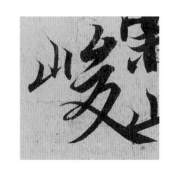

要点：①至：藏锋起笔向左下，转笔向右边行笔，由重到轻。②矣：露锋起笔，偏向左下方行笔，再折转至右上方行笔。③峻：露锋起笔，偏向左下方行笔，再折转至右上方迅速提起。

4. 撇点

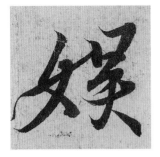 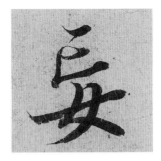 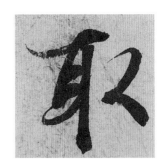

要点：①娱：露锋起笔，偏向左下方行笔，转笔向右下方作反捺势。②妄：与上字写法略同，但稍倾斜作字。③取：整体偏正且厚重，偏向左下方行笔，转笔向右下方作反捺收住。

5. 横折折撇

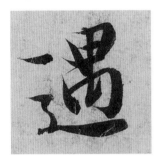 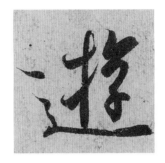 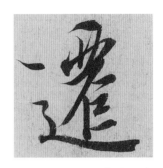

要点：①遇：两处折一方一圆，起笔较慢，第二笔转时速度变快。②游：向右下方切入笔尖，稍向左下按顿，再迅速转笔向下行。③迁：与前二字写法略同，整体更为端稳。

6. 特殊形态

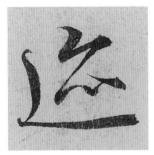 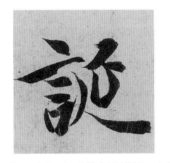 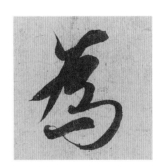

要点：①迹：走之底化繁为简，将"点"和"横折折撇"两个笔画改为了一个起笔带钩并略带倾斜和弧度的竖画，行笔末端向左下撇出。②诞：和"迹"字相似，将"横折折撇"省减为一个略带弧度两头尖中间粗的竖。③为：横画厚重，至末端重按，有折向左下铺锋行笔。

八、钩

1. 横钩

要点：①宙：横画行至末端，向右下重按，再向左下提笔抬出。②察：横画行至末端，向右下按下，折处方折有力。③室：横画向右上倾斜，至末端向下按压，收紧笔锋，向左下缓出。

2. 竖钩

　　左上竖钩要点：①觽：竖画行笔至末端，衄笔向上提出。②寄：竖画稳重端庄，末端渐提起，再回锋向左上挑出。③事：竖画有向右的弧曲，行至末端后转锋向左上方钩出。

 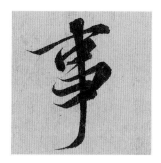

　　左下竖钩要点：①宇：竖画行笔至末端，侧锋向左下按压，再缓慢出锋。②亭：形状类似于兰叶撇，竖画行至末端即向左下撇出。③事：竖画劲直，由重到轻，稍微欹侧，末端向左出锋迅疾。

3. 竖提

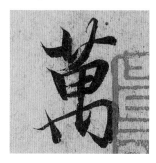 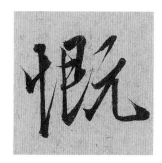

　　要点：①万：起行较稳重，末端向右下重按，迅速提出。②虽：起行较轻盈，末端向下重按，随即向右上提笔。③慨：字内存在两个竖提，皆较流动快利，末端向下稍按顿即提出。

4. 斜钩

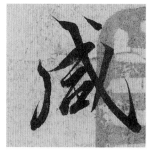 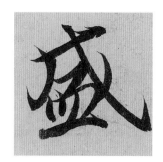 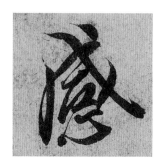

　　要点：①咸：向右露锋落笔，折向下行笔，至末处压向右下，再向上提起。②盛：先向右下起笔，稍行即转锋向下，至末端向右下驻笔，随即向上提出。③感：起笔先向右下稍行，转锋向下作斜笔，至末端向上缓慢提出。

5. 卧钩

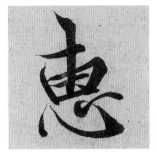

　　要点：①惠：露锋起笔，向右下弧势行笔，至末端向右按顿，再向左上提出。②悲：露锋起笔，向右下弧势行笔末端向右上方重按，再向上出锋，整体厚重。③听：露锋起笔，向右下稍微弧曲即向右上方按，再向上挑出，整体灵动。

6. 横折钩

 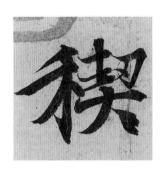

　　要点：①也：横画向右上抬起，后折向左下，至末端向左上钩出。②初：整体较为圆润，粗细匀一，竖画至末端衄笔后，向左上抬出。③稧：整体较为轻盈，转折处以方笔为主，末钩果断有力。

7. 竖弯钩

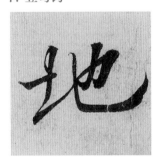 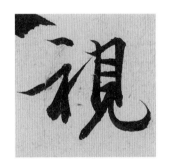 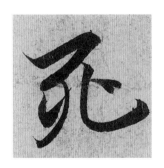

　　要点：①地：竖弯写到末端，缓慢向右上渐渐提起出锋。②视：竖弯由轻到重，末端最厚重，调正笔锋向左上弹出。③死：竖弯由重到轻，又由轻到重，末端向上略抬起，再向左上出锋。

8. 横撇弯钩

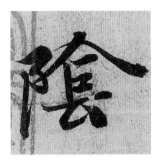 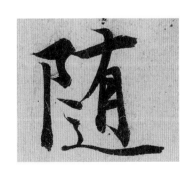 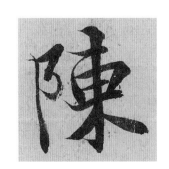

　　要点：①阴：露锋起笔后即向右上行笔，首笔厚重，次向左下转折，浑厚有力。②随：露锋起笔后随即向右铺锋行笔，次向左下转折，转折处较方。③陈：露锋起笔后即向右上行笔，末笔弯钩较横撇轻便快利。

9. 横折弯钩（含横斜钩）

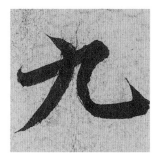 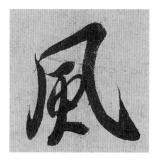 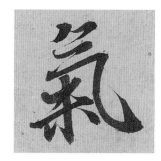

要点：①九：裹锋起笔，向右上方倾斜，再折转笔锋向左下弯，笔画厚重有力。②风：露锋起笔，再向右上方倾斜，随即按下，向右下方斜钩，顺势向上提出。③气：起笔由上一横画连起，随即调锋提笔向右上行笔，再向下完成斜钩。

10. 特殊形态

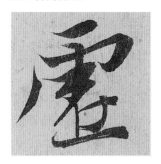 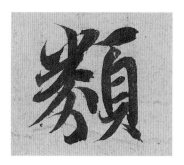

要点：①虚：横画行至末端后，向右下重按，铺锋写出，末端再向左上钩出。②类：横折行至末端，继续向左下铺锋按顿，缓慢向左上出锋。③殊：竖画行至末端驻笔，往左行一段距离，轻轻顿笔，往左上出锋。

《兰亭序》偏旁部件及例字

1. 字头

山字头要点：①岁：中竖长，三竖间距均匀，整体呈三角状，较为稳固端庄。②崇：整体向右上方倾斜，左竖与中竖短促凝重，末笔轻巧，引出下笔。③岂：整体向右上方倾斜，左竖与中竖间距更大，中竖与右竖更为紧凑迅疾，末笔快利，引出下笔。

草字头要点：①暮：整体向右上方倾斜，两竖呈倒三角形，笔画凝练，灵动中更具庄重整饬。②兰：整体稍向右上方倾斜，两竖呈倒三角形，笔画轻盈，末笔短撇向下纵引，连接下笔。③万：整体较为平稳，左半较为厚重，右半更加轻盈，形成了由重到轻的笔势变化，末笔短撇向下纵引，连接下笔。

宝盖头要点：①宇：整体向右上方倾斜，点向左方出锋，竖点回锋收住，横重新起笔，行至末端顿笔方切往左下出锋。②室：整体平稳紧凑，点向下出锋，与横画相交，竖点收住后直接抬笔写出横画，钩画紧凑爽利。③寄：第一笔点画为侧点，整体向右上方倾斜，竖点收住后直接抬笔写出横画，横画轻巧自然，用笔迅疾，带有一定的弧曲，钩画出锋较长。

 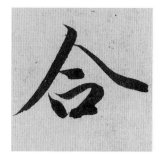

人字头要点：①会：整体向左下方欹侧，撇画长于捺画，起笔较轻，中段笔锋按下，收笔提锋迅速，捺画平稳从容，收笔含蓄。②舍：整体向左下方欹侧，撇画粗重有力，捺画轻盈，收笔端庄。③合：整体端正稳重，撇画按压笔锋，缓慢出锋，捺画一波三折，末端较长且没有提笔出锋的动作。

2. 字底

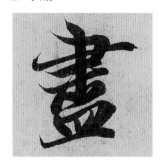 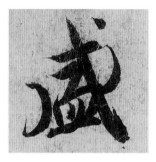 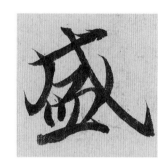

皿字底要点：①盡：整体向右上方倾斜，笔画方折，四竖都向中心聚拢，呈倒梯形，最后一笔竖起笔靠左。②盛：整体较为平稳厚重，笔画中锋圆笔较多。③盛：整体向右上方稍有倾斜，笔画轻盈流动，中间两竖靠左，竖画间距呈由小到大的趋势。末笔横画富有弹性。

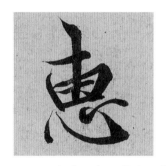 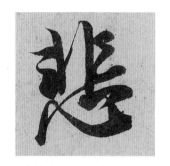 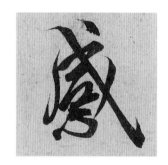

心字底要点：①惠：整体偏右侧，卧钩较大，三点呈逐渐向右上靠的趋势。②悲：整体偏右侧，与字的上半部分靠拢，笔画间多有牵丝映带，中点、右点连成了一个笔画，并向左下出锋。③感：整体位于字的左下角，呈收缩状，中点、右点连成了一个笔画，并收锋。

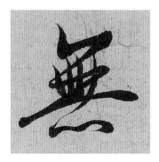

四点底要点：①無：四点省略为三点，三点间又相互连带，末点向下钩出，接续下一笔。②然：四点省略为三点，起笔轻巧，至第二点时向下按压，末点收笔再向下按，然后出锋。③为：四点省略为一短横，整体向右上方倾斜，收笔凝重安稳。

 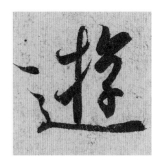

　　走之底要点：①述：类似于标准的楷书写法，点画较重，末笔缓慢出锋，整体端庄安稳。②迹：行草笔意，第一笔点与下方横折折撇省简为一略带弯曲的竖画，轻盈秀美。③遊：点画向左前方倾斜，整体顾盼生姿，捺画较长，收笔重按不出锋。

3. 左旁

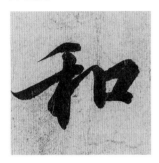 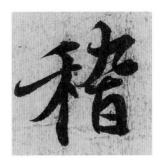 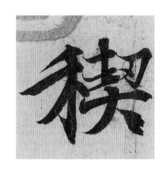

　　禾字旁要点：①和：撇点向下按顿后出锋，横画向右上倾斜，竖画靠右，使中宫紧结。整体较厚重。②稽：撇点出锋迅疾，与横画相照应，竖画收笔较实，整体轻巧灵动，与右半部顾盼生姿。③稗：较为标准的楷书写法，每一笔都交代得十分清晰，稳重而整饬，注意竖画末端带钩。

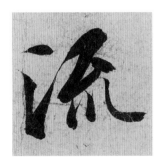 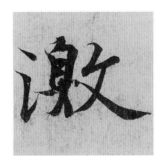

　　三点水要点：①流：第一点较平，第二点重新起笔，与第三点相连带，向右上方出锋，连接字的右半部。②激：整体轻盈而不失端稳，第一点向右下方按下，第三点收笔出锋，与中部笔断意连。③湍：整体较为轻巧流动，第一点向右下方按下后即连带下两点，末点出锋迅疾，直接挑出。

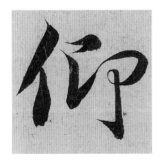 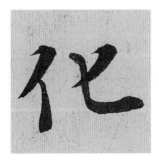 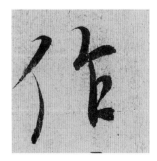

　　单人旁要点：①仰：接近于标准的楷书写法，撇画和竖画粗重有力，末笔在笔画中收锋，不出锋。②化：整体向左下方敧侧，显得整字灵动有趣，但撇画及竖画仍较为厚重端稳。③作：整体较为轻盈，撇画出锋迅疾，顺势连带竖画，竖画较为纤瘦，摇曳多姿。

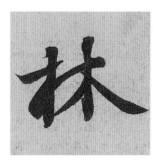 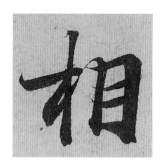 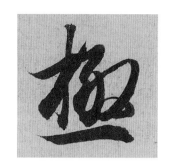

木字旁要点：①林：左右两部分都是木字，一收一放。左木稍微靠下，撇提直接连带右木横画，错落有致。②相：整体较为安稳整饬，竖画偏瘦，而笔力雄健挺拔，撇收笔之后向右上提起，连接下笔。③极：整体较为端庄整饬，竖画靠紧中宫，撇画和提画厚重有力，使全字更加稳重。

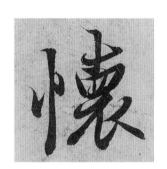 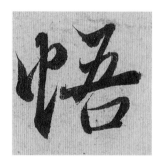 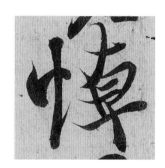

竖心旁要点：①怀：类似于标准的楷书写法，左右两点笔断意连，中竖挺拔稳重。②悟：左右两点要写得厚重，两点间牵丝明显，因此需要用笔稍迅疾些，竖画收笔向上挑出。③悼：左点更为厚重，右点较轻，两点间连带也更加明显，竖画中段向右稍有弧曲，收笔向上出锋。

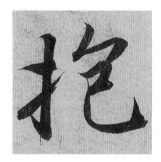 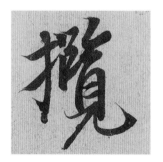 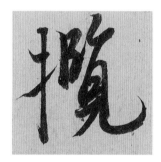

提手旁要点：①抱：整体较为平稳，竖画厚重，提笔出钩直接与下笔相连带。②揽：整体向右上方敧侧，竖画中段向右弧曲，收笔后钩出，劲利流便。③揽：整体向左下方落笔，横画短促有力，竖画比较纤细，但骨力劲健。

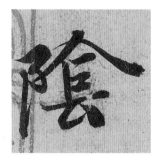 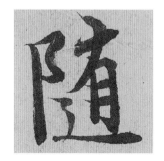 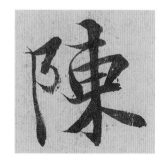

左耳旁要点：①阴：整体偏于左下方位置，起笔厚重，向下重压，末笔出锋迅疾。②随：整体风貌偏向楷书，竖画厚重古朴，收笔停住，没有向右出锋连带。③陈：整体轻盈，灵动多姿，竖画向右下方稍微倾斜，中段稍有起伏。

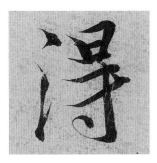 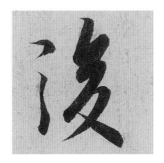

双人旁要点：①得：双人旁省略为三点，上点稍重，下两点连成一笔，清秀灵动。②后：上点较平，向左下出锋，与下两点笔断意连，末点按住，不出锋。③后：上点欹侧灵动，向左下挑出，中点和末点连成一竖，末点收笔重按，再向右上挑出。

歹字旁要点：①殊：整体向右上倾斜，短横与第二笔相连接，末撇收住笔锋，凝重端正。②殇：整体较为平稳端正，近于楷书写法，笔画中没有牵丝连带。③列：整体较为流动轻盈，短横与撇画相接，又抬锋向右上翻出一笔，连接第二撇。

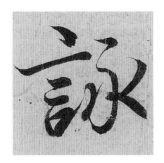 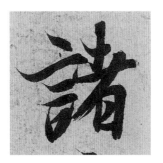 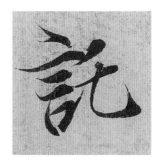

言字旁要点：①詠：点画向中宫靠拢，下部短横及口字向左下写出，末笔提起向右上连带。②诸：整体铺锋用笔，较为厚重，并向中宫靠拢，末笔提起向右上连带。③讬：整体轻巧流动，点画纤细劲利，向左下出锋，三横从轻到重变化明显。

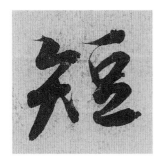 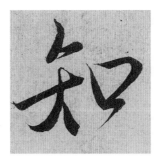 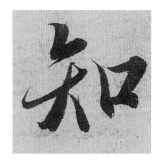

矢字旁要点：①短：整体厚重但流动，两横皆较短促，长度相仿，短撇凝练厚重，出锋迟缓。②知：整体秀美流利，横画较长，收笔处向上挑出，与短撇相连接，撇画由轻到重。③知：整体较上"知"较为厚重，横画稍向下弧曲，撇画末端更为粗重。

4. 右旁

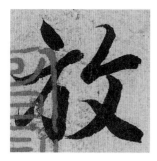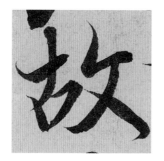

反文旁要点：①放：整体较为厚重，与左部相互避让，末笔短促缓收，不出锋。②故：整体轻巧流动，横画收笔后折回笔画内，再向左下撇出，捺画为反捺，向下出锋连接下字。③致：原帖中此处右侧部件并非我们现代简体字中的反文旁，此部件较为狭长，笔画轻盈流便，撇画头轻尾重，捺画轻捷，藏锋不出。

页字旁要点：①领：整体以方笔为主，页字中间三横分割均匀，较有秩序感。撇画较轻，点画较重。②颣：整体以圆笔为主，并向右下稍微倾斜，页内空间分割不均，稳中不失灵动。

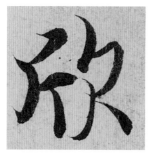

欠字旁要点：①欣：整体以圆笔为主，横钩直接圆转而下，与撇画连接，捺笔肥厚，出锋迅疾。②欣：整体以方笔为主，轻重有序。短撇较重，横钩细劲，末笔作反捺，收锋于笔画中。

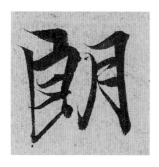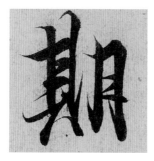

月字旁要点：①朗：随字势整体稍向右上，撇画收笔挑起，与短横笔断意连。竖钩出锋挑出，连接两个横画。②期：整体较为平正，两竖画笔直劲利，月中二短横纤细轻巧，字内空间分割均匀。

5. 字框

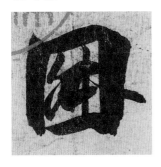 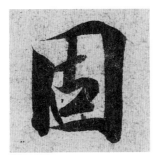

国字框要点：①因：因要覆盖错字，整体笔画肥厚稳重，方笔居多，铺锋行笔。②固：首笔竖画较肥厚，提笔连接横画，轻巧有致，横画末端重按折笔向下，整体显得方正稳重。

《兰亭序》结构特点

一、因循楷书而小异

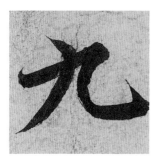 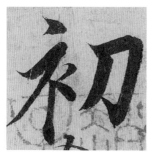 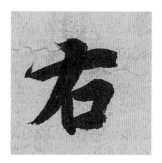

　　行书的结构在楷书原有的基本框架上略作调整即可，如九、初、右。重点注意行笔速度要比楷书快，行笔更加流畅自然，注意笔画之间顾盼生姿，整体体势显得更加生动活泼。

二、减笔 & 增笔

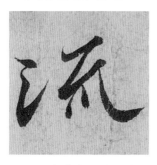 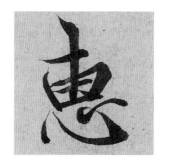 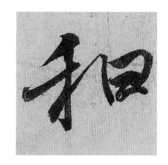

　　行书在书写过程中为了追求便捷，往往省掉一两个笔画（如"流"字右上角的点）或者构件（如"惠"字中间"撇折＋点"的构件）。另外，行书某些字有时候会有增加笔画的情况（如"和"字右侧口多写一横），这些往往可以起到丰富字形变化，增强笔势，填补空白，调节平衡，强化节奏等作用。

三、构件省变

1. 同一构件不同的省变形体

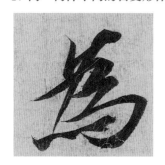 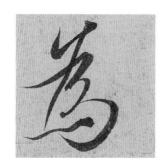 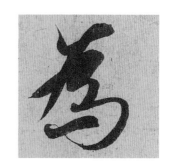

　　同一构件往往可以省变成好几种不同写法，如这三个"为"字，下部构件本来是四个点，却可以变化为三种不同写法：四点连写，三点连写，横。这样省变方法可以增加字形结构和体势的变化。

2. 不同构件省变后形体混同

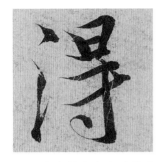 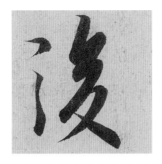 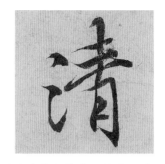

本来楷书中有些构件写法是不相同的，但是在变为行书后，本来不同写法的偏旁构件，就有可能省变成一样的写法了。如"得""后"（後），双人旁省变为三点水，和"清"的三点水写法一样。类似的情况，还有衣字旁和示字旁，草字头和竹字头等，不过一定注意要严格遵循约定俗成的规矩，不要想当然去演绎类推，避免把字写错。

四、笔画或构件的移位

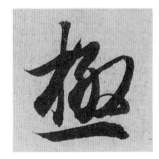 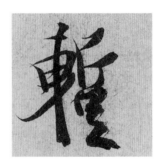

在行书中，有些字的笔画或者构件会适当地调整位置，也就是我们俗称的"移位"，如"极"（極）本来在右下的横，移到了正下方；"暂"（蹔）本来在下面的足部，移到了右下部。一般这种写法都是约定俗成的，也适应了行书体势多变的需要，也是我们增加字形结构变化的重要手段。

《兰亭序》体势变化

一、局部草化

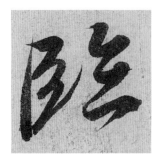

　　将一个字的某些笔画或者构件适当参入草书的写法，可以起到改变体势的作用。如"临"（臨）字右侧中部的口和右下部的两个口都省变为短横；"亦"字上部的点＋横省变为竖折，下部的四个笔画省变为三点的连写。不过使用这种方法时，一定要注意草化部分和未草化部分整体要协调一致。

二、方圆

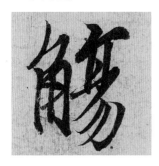

　　运用方笔和圆笔两种不同的用笔方法来变化体势。如：两个"觞"字的右下部的横折钩的转折处，一方一圆，形成明显的方圆变化。我们在做这种变化处理时，切忌形成绝对的方或圆。应该或以方为主，方中带圆；或以圆为主，圆中有方。微妙的变化往往会显得更加自然活泼。

三、长扁

 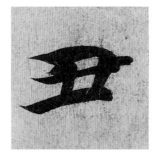

　　行书中经常会运用伸缩笔画的方法来把字进行拉长或者压扁，以达到变化体势的目的。如"事"字竖画拉长，横画缩短，整体修长；"丑"字横画拉长，竖画缩短，整体宽扁。不过运用这种方法时，需要把握好分寸，自然不做作，既能获得特殊的体势美感，又服从于整体章法的需要。

四、正斜

　　一个字平稳端庄是一种美，倾斜敧侧也是一种美，如两个"兴"字，一正一斜。在行书中，往往有时候会夸张楷书体势左低右高的倾斜体势特征，某些笔画或者构件明显左右倾斜，而且有的倾斜度相当大。这些字也许单独看似乎有点过于倾斜，但却符合整体章法的需要，充满了生机与活力，是书家表现艺术情趣的重要手段。

五、疏密

 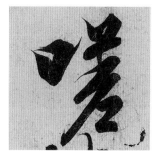

我们赏析一篇文章，有一种说法叫"文似看山不喜平"，同样，我们在处理字形结构关系时，也怕把字写得太平了（过于平均分布），因此若能突出疏密对比关系，则会明显增强字的节奏感。如"诞"字的左中右三部分都尽量往中宫聚集，左侧言字旁第二笔横画和右下平捺左舒右展，整个字内紧外松，疏密合宜；"嗟"字明显左疏右密，单看右边的"差"部，也是上疏下密，这种疏密对比无处不在，相得益彰。

六、轻重

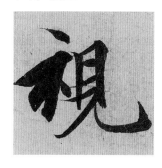

用笔较粗则显得沉实厚重，用笔较轻则显得轻盈灵动。适当夸张一个字中的部分笔画或构件的轻重，增加笔画的粗细对比，能更加体现整个字的精气神。如"视"字，左侧示字旁明显粗重凝练，右侧"见"部则劲健疏朗；"群"字，上下两个构件也是一重一轻，对比夸张。书写时要注意较粗的笔画要沉实而不臃肿，较细的笔画要细劲而不虚弱。

七、连断

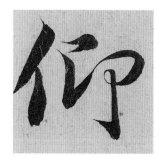 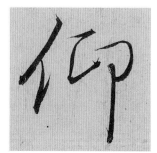

在行书运笔过程中，连或断，多连或少连，以及连笔的方式与部位的不同，都会带来体势上的差异。如两个"仰"字，中间和右侧构件，一连一断，各具姿态。连笔时应充分考虑整体空间的分割是否合理，同时也要符合整体节奏感的变化需求。

八、虚实

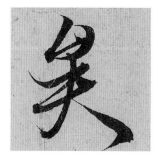

一个字中笔画和笔画之间的分间布白既要合理，又要有一定的虚实变化。我们可以通过一个字中笔画和笔画，布白和布白，笔画和布白之间的各种空间分布来调节字形结构关系，包括远近、亲疏、长短、高低等各种虚实关系。如两个"矣"字，一细一粗，一疏一密，一潇洒率意，一稳健含蓄，同字异形，虚实相生。我们尤其要注意虚的部分，计白当黑，以虚为实。

九、向背

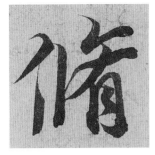 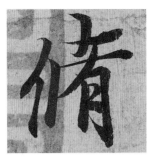 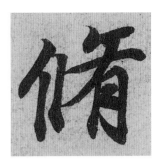

　　这里的向背指的是字中两侧的竖向笔画或构件与字心相应的不同关系。面向字心的叫"相向"，如：第一个"修"字右下"月"部的两竖均往外拓；背向字心的叫"相背"，如第二个"修"字右下"月"部的两竖均往内撇；两侧均同向叫"相随"，如第三个"修"字右下"月"部的两竖均往左倾。大凡左右都有竖画的独体字或者左右结构的合体字，都可以通过两者向背关系的不同来变化体势，但在实践中要把握好分寸，做到向背合度。

十、开合

 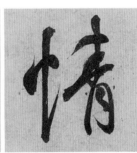 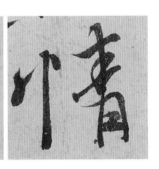

　　开合指笔画和笔画之间，构件和构件之间所形成的一端开张，一端聚合的姿态。如两个"以"字，一个上合下开，一个上开下合，左右两边形成了不同的体势特征，两种写法各异，但都十分生动活泼。当然除了开合完全相反的这种情况，还有开合方向基本相同，但程度略有不同。如两个"情"字，都是上合下开，但明显第二个的开合程度更大，整个体势的对比变化显得更加夸张强烈。

十一、错位

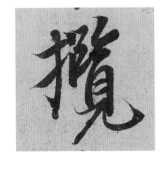 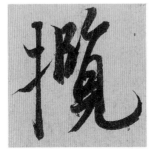

　　行书的体势特征和楷书相比，构件之间的错位是有明显差异的，既有上下错位，也有左右错位。如两个"揽"字右下部的"见"，都没有在右下居中的位置，而是明显偏右，这样下部的构件往右侧错位是行书的一大典型特征，不少带有行书笔意的楷书作品也有这类结构特点。另外，第一个"揽"字还有左右部件之间的左高右低错位。因此，在行书结构中，无论是上下结构还是左右结构，都可以合理运用错位的方法，以壮字势。

十二、变更笔画

行书可以适当更换楷书中某些笔画，如两个"竹"字，右边的撇＋横变更为撇折，第二个"竹"字下面的两竖都变更为带有明显弧度的类似于点和撇的笔画形态。这种笔画的变更，不仅改变了原来的用笔，更重要的是能使整个字的体势焕然一新，别具神采。

十三、局部夸张

通过突出个别的笔画或者构件来改变体势的一种夸张对比的方法，可以打破平衡，形成大小、高低、轻重等方面的反差，避免结构的呆板。具体处理时，没有固定的模式，可灵活变通。如"少"字和"足"字的末笔都适当的进行了拉长和加粗的夸张处理。但需注意不能为了制造反差而导致反差过于悬殊而破坏整体的和谐。

十四、改变笔顺

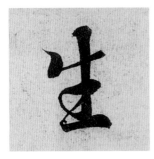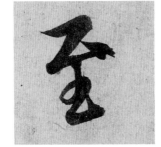

笔顺其实含有顺序和顺当两层含义。同一个字，字体不同，书写笔顺也不尽相同。如"生"字，中间的竖画先写，然后再写中间和下面的两横；"至"字，先写下部中间的竖画，再写两横，最后顺势带上去写点。笔顺不同则字的体势也会相应随之发生变化，表达出不同的审美情趣。

十五、利用异体字

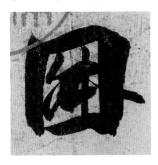

构型不同而音义与用法完全相同的字叫异体字。历史上积存下来的异体字很多，有的是局部不同，有的是整体不同。无论哪一种情况，其体势差异都是显而易见的。如"因"字，本来写了一个"外"字，后来又加粗改为了外面一个国字框，里面一个工的写法的异体字，另外，"因"还有一个异体字的写法为"囙"，和此写法也较类似；"俍"字，为"俯"字的异体字写法；"嘗"字，为"尝"的异体字写法。因此，如果一个字有异体字存在的话，自然是一种变换体势的好方法。不过我们现在所使用的汉字在经过规范化整理后，很大一部分生僻的异体字都被废除了，大家在创作中，除了大家经常使用的这些流行的异体字写法外，为了避免不必要的麻烦，尽量不用太过生僻的异体字写法。

《兰亭序》章法特点

　　《兰亭序》（冯摹本）全文 28 行，共 324 字，正文主体部分由两张纸拼接而成，拼接处空间较大，从上至下共有 5 枚齐缝印（第四枚看起来似两枚方形印，实际上是一方"绍兴"连珠印）。除正文主体部分外，前后又有诸多藏家的题跋和钤印，整体为一个手卷。其整体章法和大多数行书一样，纵有行，横无列，前疏后密，其中最后七行尤为紧密，而第二行和第三行之间行距较大，乾隆皇帝在此区域接连盖了 4 枚印章。

　　本篇被誉为"天下第一行书"，实则"楷行草"三体杂糅，以行为主，而楷又多于草。因此从整体章法来看，除中间下部"绍兴"印右侧的"之外"（第 154、155 字）两个字之间有牵丝相连外，其它 322 字，字字独立。《兰亭序》中共出现了 20 个"之"字，形态各异，竟无一字雷同，这也从侧面说明了王羲之在书写《兰亭序》里每一个字时，都是意在笔先，每一个字都极其符合整体章法的需要。另外，这是当年王羲之和大家一起曲水流觞，在微醺状态下书写的一篇草稿，因此中间难免出现多处补字、改字和涂抹的地方。纵观天下三大行书，皆如此。这也正体现了书家真性情的天然流露。正所谓"无意于佳乃佳"，据说后来王羲之酒醒后，又重写了好多遍，皆未能如意。

　　纵观全篇，大小错落，疏密有致，轻重合宜，节奏分明，行气流畅，映带自然。正如董其昌在《画禅室随笔》中所写："右军《兰亭序》，章法为古今第一，其字皆映带而生，或大或小，随手所如，皆入法则，所以为神品也。"又如解缙在《春雨杂述》所写："昔右军之叙《兰亭》，字既尽美，尤善布置，所谓增一分太长，亏一分太短，鱼鬣鸟翅，花须蜂芒，油然粲然，各止其所，纵横曲折，无不如意，毫发之间，直无遗憾。"

1. 神龙半印：

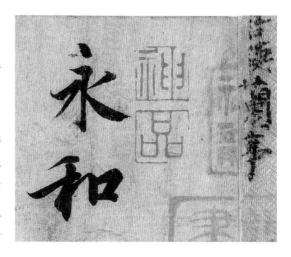

《兰亭序》开篇"永和"二字右侧有一方"神品"连珠印，在这方印的右侧还有半个印，其完整的印文为"神龙"，这方印就是传说中的"神龙"半印，即唐中宗李显的神龙年号小印。所以我们称盖有这个"神龙"半印的《兰亭序》版本为"神龙本"，这个本子是由唐太宗时期的书法家冯承素摹的。

在众多传世的《兰亭序》版本中，神龙本是被公认为最接近原帖的一个版本，它将原作精微细腻的笔墨效果表现得淋漓尽致。比如："破锋""断笔""贼毫"等细节都纤毫毕现，全篇324个字，可谓字字精美，甚至连改写的字迹，也显示出了墨色浓淡的层次感，"双钩廓填""半临半摹"等细节都表现得十分清晰。

2. 破锋

破锋：指笔画中间由于笔毫分岔而书写出的带有一条空线的笔画形态，亦称"叉笔"或者"岔笔"。例字："岁"字山字头中间的竖；"同"字左侧竖画；"觞"字左侧角部横折钩的竖画。

 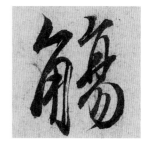

3. 断笔

断笔：指笔画中段某个小局部出现的断裂形态，往往是由于纸张本身的纤维或折痕所致，待纤维脱落或纸张展平后即出现此类特殊笔画形态。例字："可"字横画起笔处；"足"字末笔反捺的前三分之一处；"毕"字第二笔横折的竖画；"揽"字臣部左侧竖画；"群"字末笔竖画。

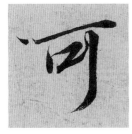 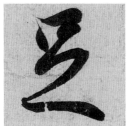

4. 贼毫

贼毫：指毛笔笔毫在行进过程中有一根或数根笔毛滋出所形成的夹带一两根细须的笔画形态。例字："亦"字第一笔撇画的起笔处；"暂"字右下部两处转笔处。

5. 双钩阔填

双钩阔填：指的是将较薄且透光的纸覆在原作上，钩出轮廓，然后再往中心填墨。例字："文"字每个笔画细看，都有明显的墨色深浅变化，尤其是长撇，笔画外轮廓先双钩，再中间填墨，因此两侧双钩的墨色较浓，中间填墨的墨色较淡。"为"字右下部横折钩的竖画有细微的墨色浓淡层次，依稀可看出双钩阔填的痕迹。

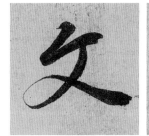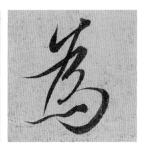

6. 半摹半临

半摹半临：摹书人在摹的过程中，并非所有字都统一使用双钩廓填的方法，而是根据实际情况灵活调整。如某些笔画若能用最简单的一笔或几笔便可摹出和原作近乎一样的效果，则不必非得先双钩再填墨，这样能避免出现过多的钩摹痕迹。但这种半摹半临对摹书人的技法要求非常高。例字："后"字除右上部能看出摹写时墨色的浓淡变化外，其它笔画都尽可能一笔完成；"彭"字为淡墨，大部分笔画均为一笔完成，只右侧三撇中双钩摹写痕迹隐约可见。

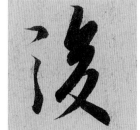

7. 漏字补字

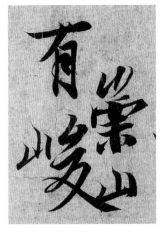

第四行：补"崇山"二字。

8. 特殊字

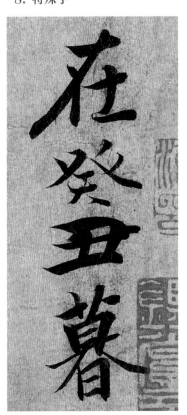

第一行："癸丑"二字字形明显偏扁，这也引发了诸多学者的猜想。

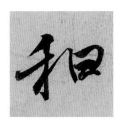

第八行："和"字右边口部多写一横。

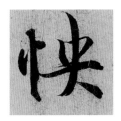

第十五行："快"字实为"怏"字。

第十八行："俛"字为"俯"字的异体字。

9. 改字

第十三行："外"改"因"。

第十七行："于今"改"向之"。

第二十一行："哀"改"痛"。

第二十一行："一"改"每"。

第二十五行："也"改"夫"。

第二十五行："良可"涂去。

第二十八行："作"改"文"。

《兰亭序》同字异形

和：

之：

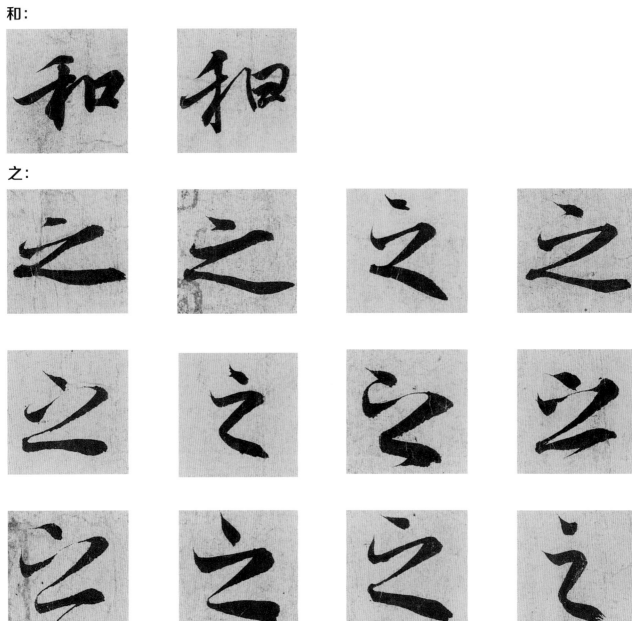

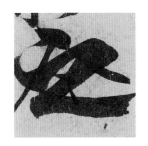 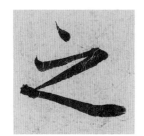 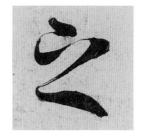 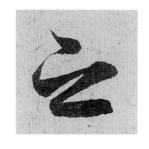

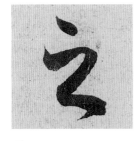 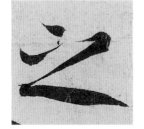 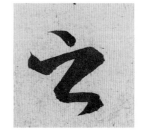 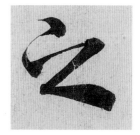

会：

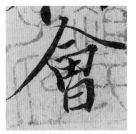 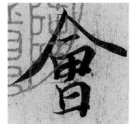

于：

山：

 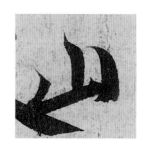

修：

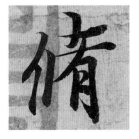 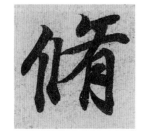 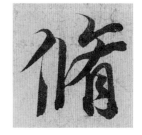

事：

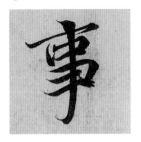 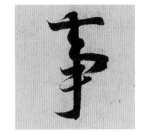 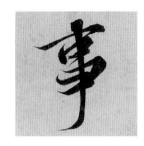

也：

 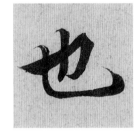 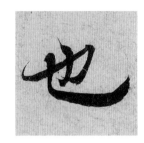

至：

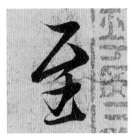 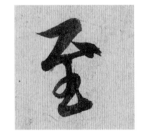

有：

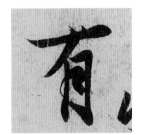 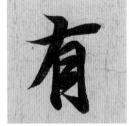 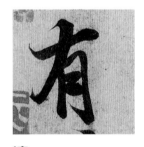

竹：　　　　　　　　　　　清：

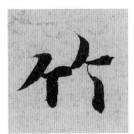 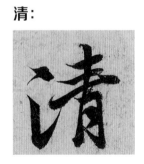 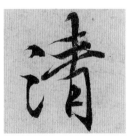

流：　　　　　　　　　　　以：

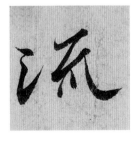 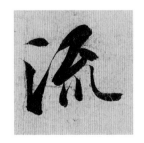 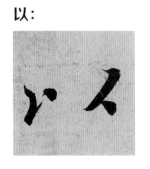

为：

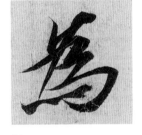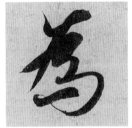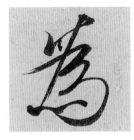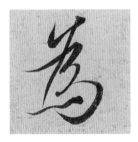

觞：　　　　　列：

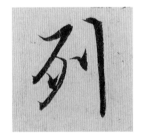

其：

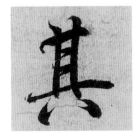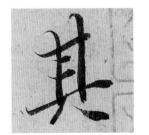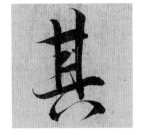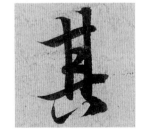

　　　　　虽：

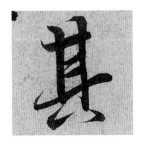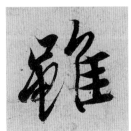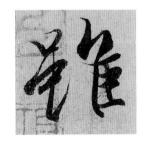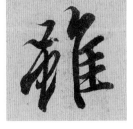

盛:

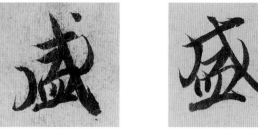 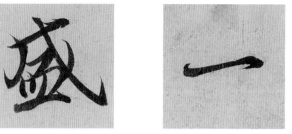

一:

亦:

 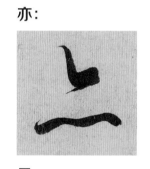

足:

畅:

叙:

情:

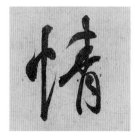 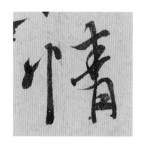

仰:

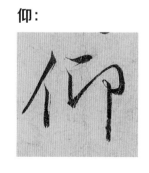 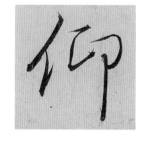

大：

俯：

所：

怀：

视：

夫：

人：

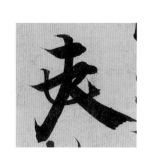

世：

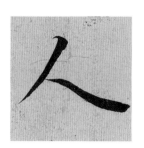

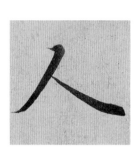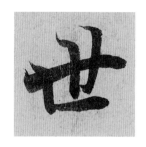

或：

殊：

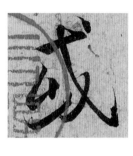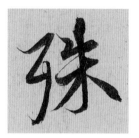

不：

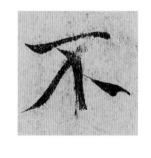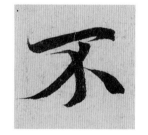

欣：

知：

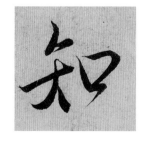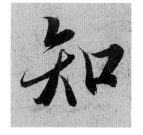

将：

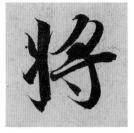

随：

感：

矣：

能：

兴：

死：

生：

揽：

昔：

由：

 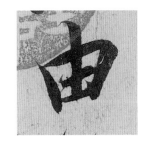

文：

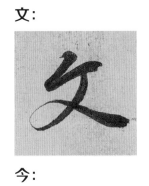 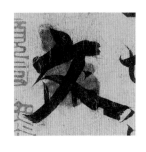

后：

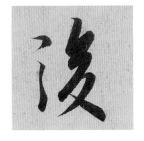

今：

二字：

幽兰

虚竹
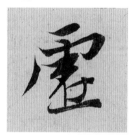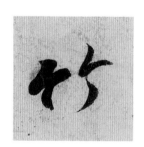

流水

清风

观山
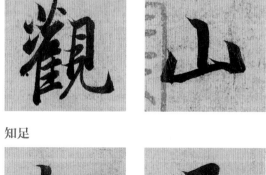

怀古

知足
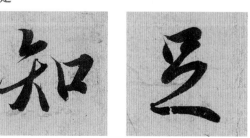

长乐

三字：

万年春

 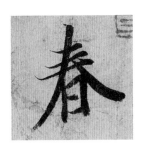

得古趣

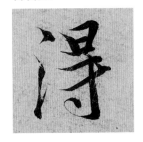 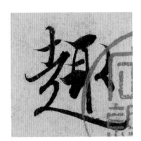

坐春风

信天游

 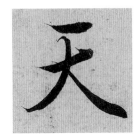 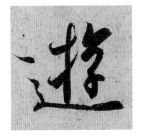

知不足

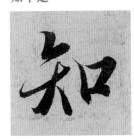 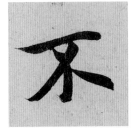

少年游

清若水

观自在

四字：　惠风和畅

茂林修竹

气若幽兰

清风在竹

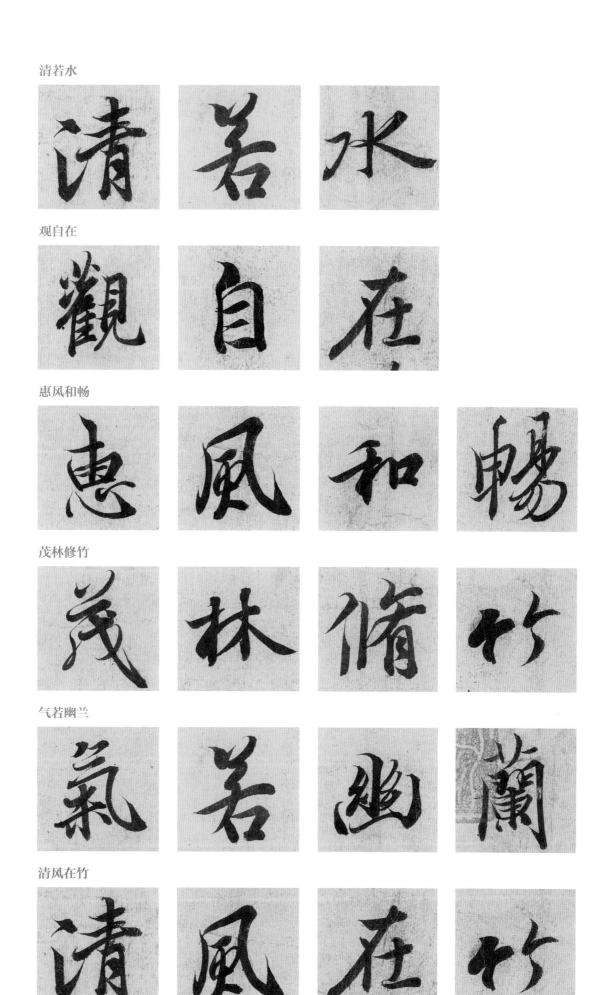

乐情在水

静趣同山

清言静气

临水怀情

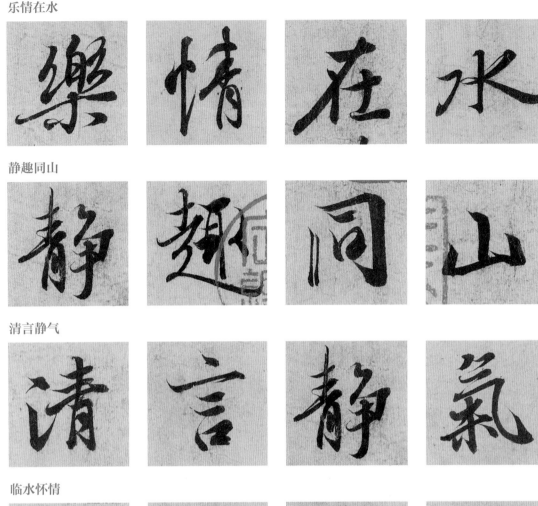

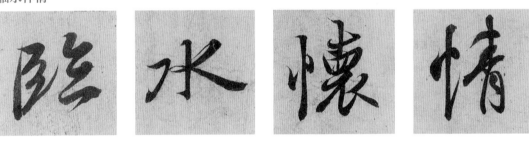

四言对联：

竹阴在水
兰气随风

幽兰一室
修竹万山

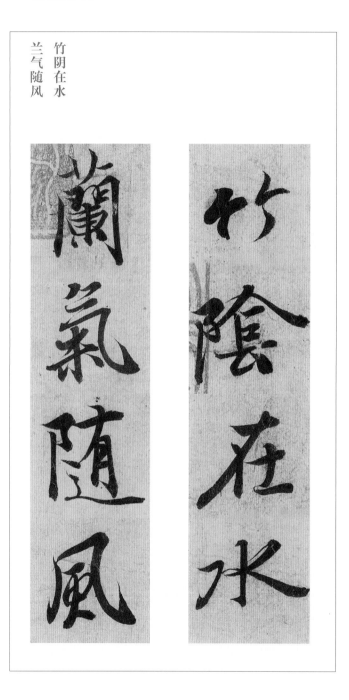

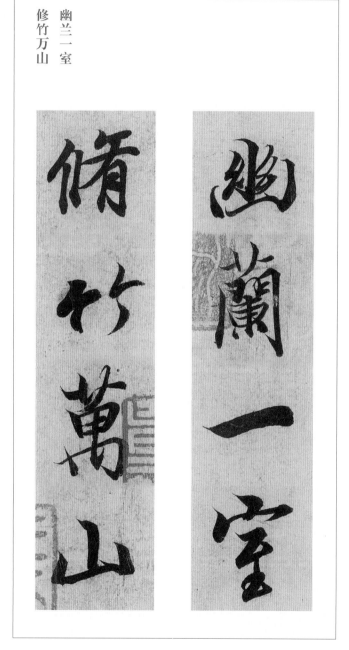

崇兰临舍
古竹当风

品同兰静
怀若竹虚

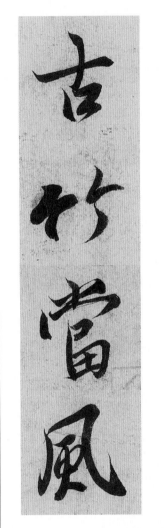

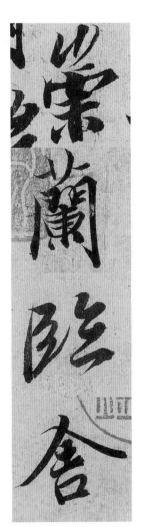

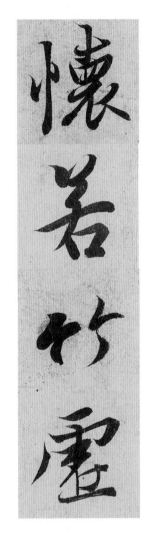

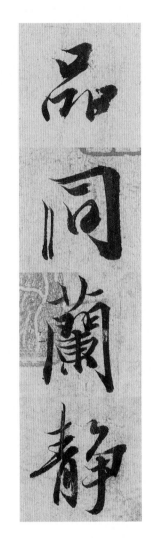

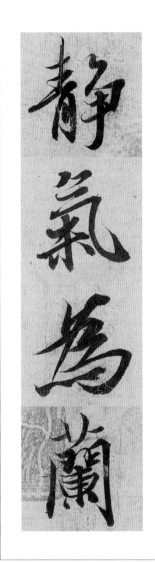

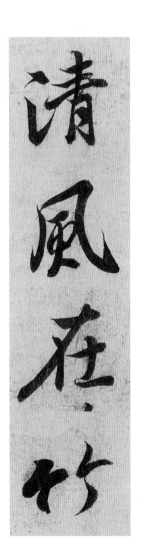

五言对联：

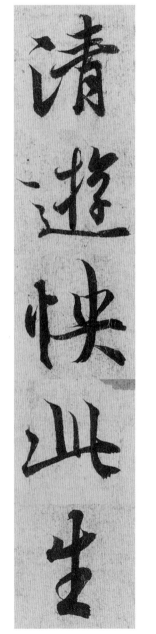

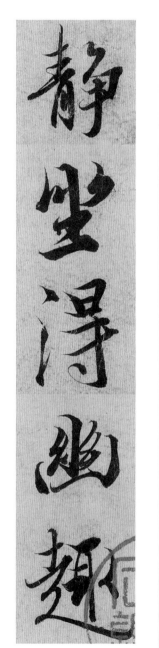

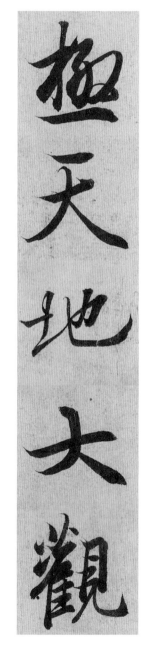

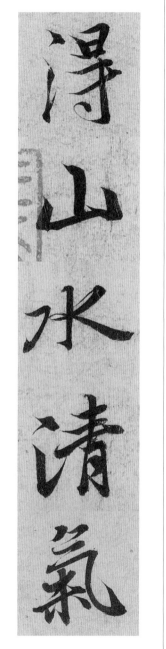

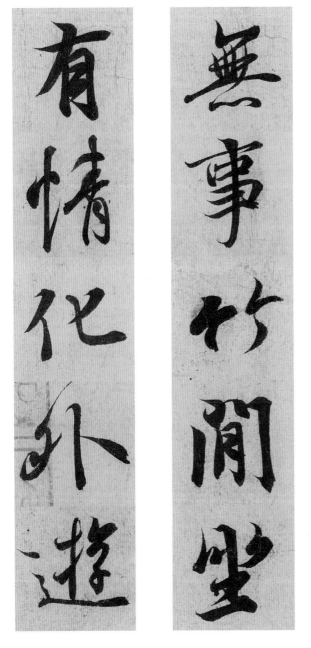

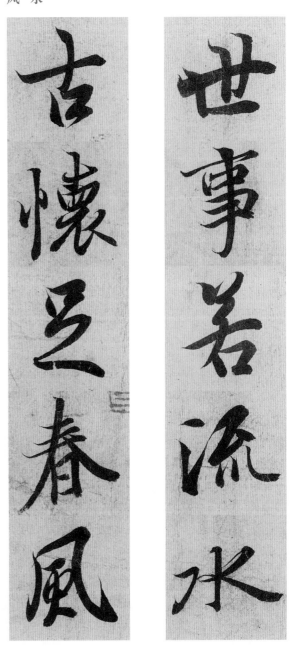

观水悟天趣
临风怀古人

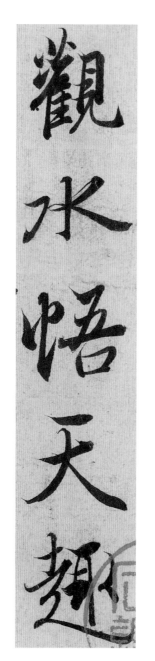

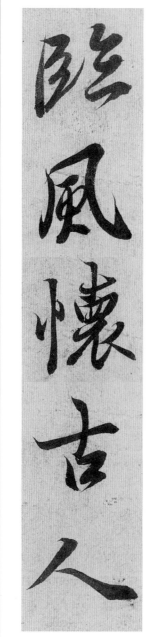

六言对联：

虚室自生静气
清风若遇古人

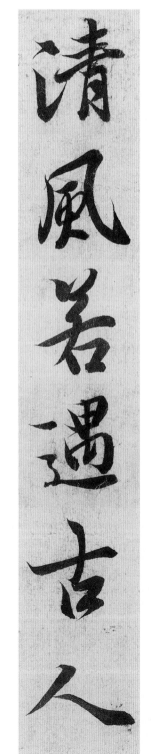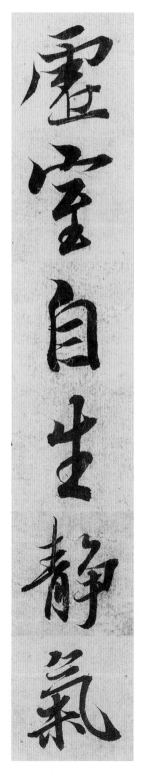

听水可当古曲
游山尝遇异人

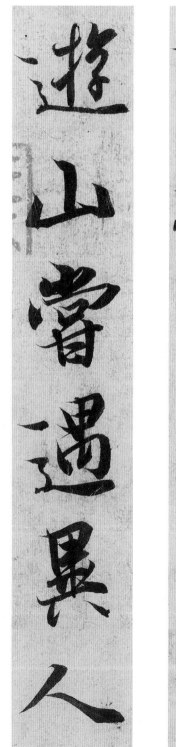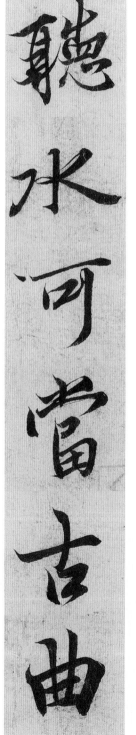

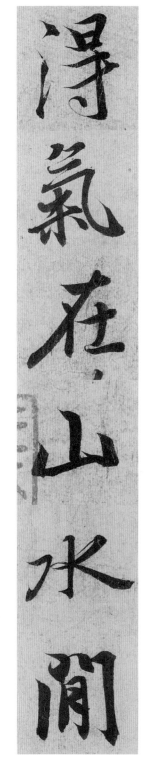

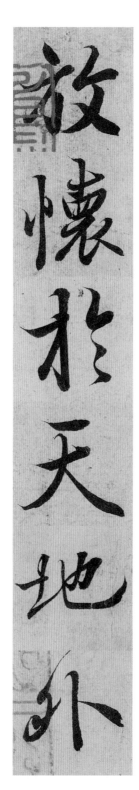

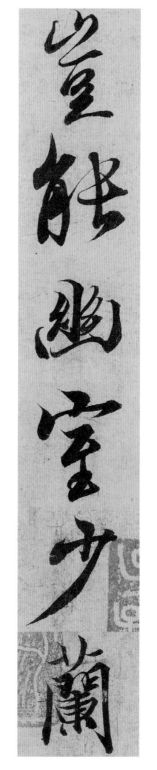

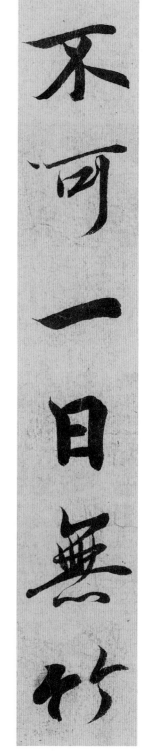

流水虚怀修竹
春风和气幽兰

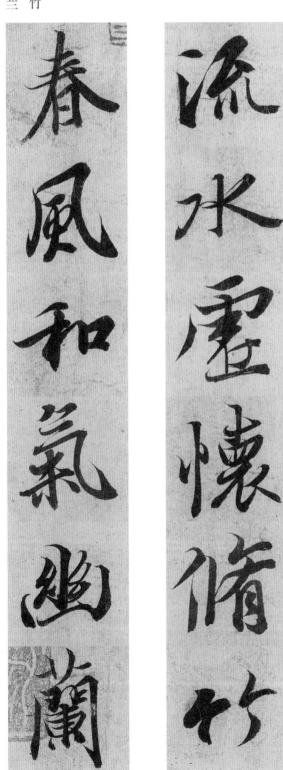

七言对联：

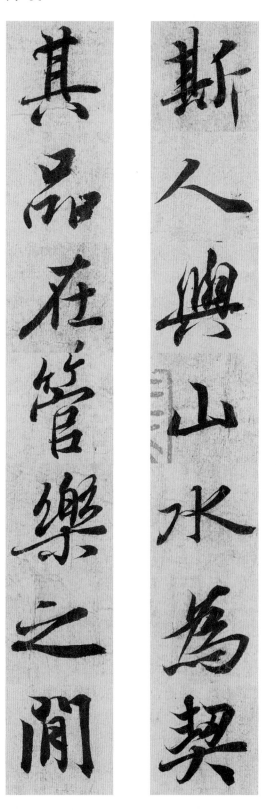

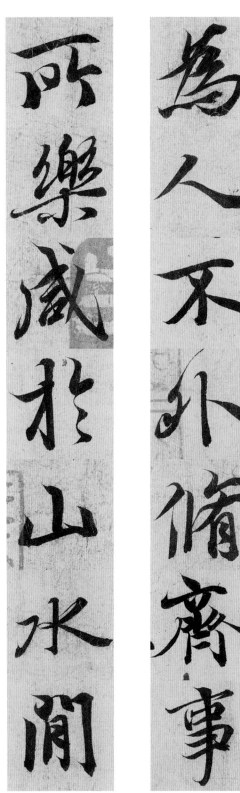

76

諸事隨時若流水
此懷無日不春風

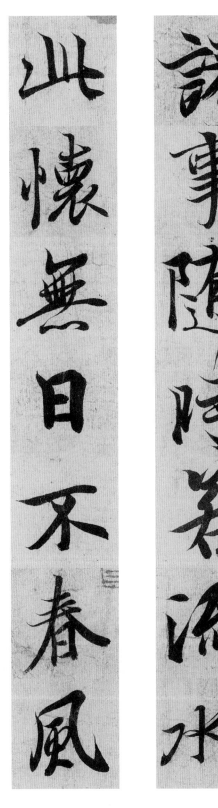

俯仰山水得清趣
放懷天外極大觀

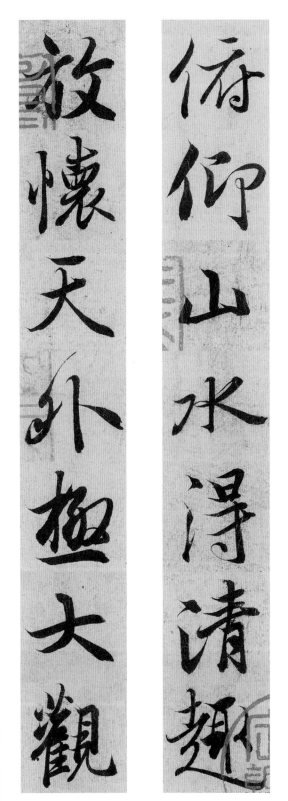

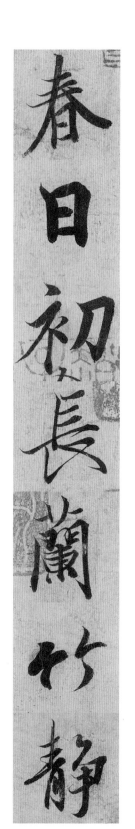

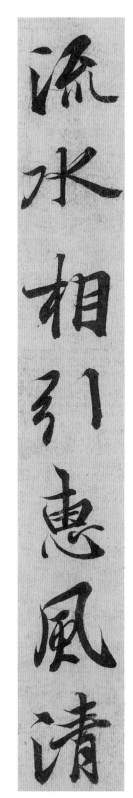

八言对联：

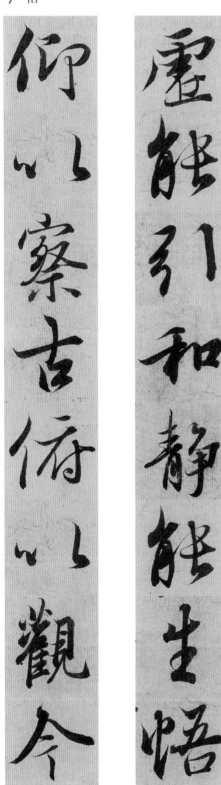

虚能引和静能生悟
仰以察古俯以观今

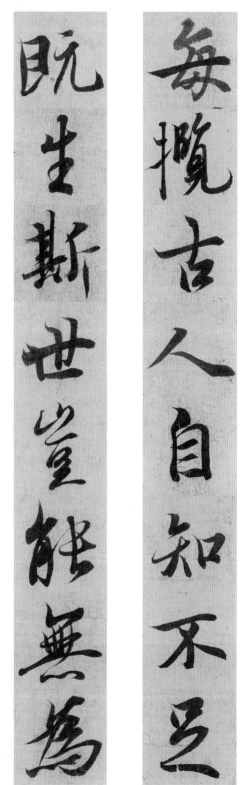

每揽古人自知不足
既生斯世岂能无为



乐情在水静气同山

清气若兰虚怀当竹

林间得趣气静幽兰

室内生春怀虚修竹

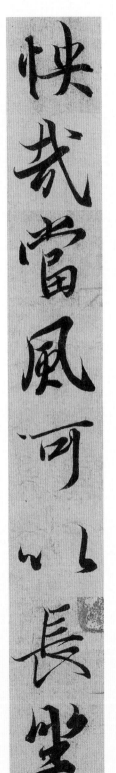

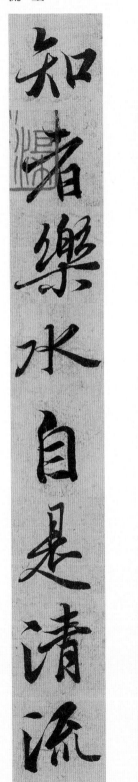

《兰亭序》原文及翻译

[原文] 永和九年，岁在癸丑，暮春之初，会于会稽山阴之兰亭，修禊事也。群贤毕至，少长咸集。此地有崇山峻岭，茂林修竹；又有清流激湍，映带左右，引以为流觞曲水，列坐其次。虽无丝竹管弦之盛，一觞一咏，亦足以畅叙幽情。

是日也，天朗气清，惠风和畅，仰观宇宙之大，俯察品类之盛，所以游目骋怀，足以极视听之娱，信可乐也。

夫人之相与，俯仰一世，或取诸怀抱，悟言一室之内；或因寄所托，放浪形骸之外。虽趣舍万殊，静躁不同，当其欣于所遇，暂得于己，快（快）然自足，不知老之将至。及其所之既倦，情随事迁，感慨系之矣。向之所欣，俯仰之间，以为陈迹，犹不能不以之兴怀。况修短随化，终期于尽。古人云："死生亦大矣。"岂不痛哉！

每览昔人兴感之由，若合一契，未尝不临文嗟悼，不能喻之于怀。固知一死生为虚诞，齐彭殇为妄作。后之视今，亦由今之视昔。悲夫！故列叙时人，录其所述，虽世殊事异，所以兴怀，其致一也。后之览者，亦将有感于斯文。

[译文] 永和九年，时逢癸丑这一年，暮春三月上旬的巳日，我们会集在会稽郡山阴县的兰亭，举行禊礼之事。此地德高望重者悉数与会，老少济济一堂。兰亭这个地方有崇山峻岭环抱，其间有茂密的树林和竹丛；又有清澈激荡的水流，在亭子的左右辉映环绕，我们把水引来作为漂传酒杯的环形渠水，排列坐在曲水旁边，虽然没有管弦齐奏的盛况，但喝着酒作着诗，也足以令人畅叙胸怀。

这一天，天气晴朗，和风习习，抬头可以观览浩大的宇宙，俯看可以考察众多的物类，纵目游赏，开阔胸怀，足够来极尽视听的欢娱，真可以说是人生的一大乐事。

人们彼此亲近交往，很快便度过一生。有的人喜欢反躬内省，满足于一室之内的晤谈；有的人则寄托于外物，生活狂放不羁。虽然他们或内或外的取舍千差万别，好静好动的性格各不相同，但当他们遇到可喜的事情，得意于一时，感到欣然自足时，竟然都会忘记衰老即将要到来之事。等到对于自己所喜爱的事物感到厌倦，心情随着当前的境况而变化，感慨随之产生了。过去所喜欢的东西，转瞬间，已经成为旧迹，人们对此尚且不能不为之感念伤怀。更何况人的一生长短取决于造化，而终究要归结于穷尽呢！古人说："死生是件大事。"这怎么能不让人痛心啊！

每当我看到前人兴怀感慨的原因，与我所感叹的好像符契一样相合，没有不面对着他们的文章而嗟叹感伤的，在心里又不能清楚地说明。本来就知道把死和生看作一样是虚妄的，把长寿和短命看成等同是荒诞的。后来的人看现在，也像现在的人看从前一样，这是多么可悲啊！所以我把与会的人一个一个地记下来，并且把他们所作的诗抄录下来。纵使时代变了，事情不同了，但是人们产生感慨的原因，那番情景还是一样的。后世阅读的人，也会对这些诗文有所感慨吧。

历代名家致敬《兰亭序》

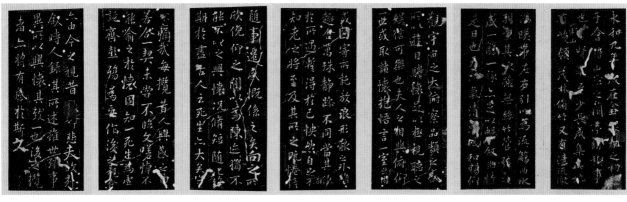

唐 冯承素 摹兰亭序

宋拓 定武本兰亭序

明 文徵明 临兰亭

《兰亭序》后续＆行书经典选介

　　《兰亭序》的学习和其他经典字帖一样，都是一辈子的事情。考虑到《兰亭序》只有324个字，因此，我们在阶段性学习完《兰亭序》之后，还可以继续学习和《兰亭序》相关联的一些内容，比如《集王圣教序》，王羲之传本墨迹，历代学王羲之行书的代表性书家的经典名作，以及草书的学习等。

一、集王圣教序

　　《大唐三藏圣教序》，简称《圣教序》，由唐太宗撰写。最早由唐初四大书法家之一的褚遂良所书，称为《雁塔圣教序》，后由弘福寺沙门怀仁集晋右将军王羲之书，文林郎诸葛神力勒石，武骑尉朱静藏镌字，刻制成碑文，称《唐集右军圣教序并记》，或《怀仁集王羲之书圣教序》，因碑首横刻有七尊佛像，又名《七佛圣教序》。集王圣教序碑刻立于唐咸亨三年（672），碑通高350厘米，宽108厘米，厚28厘米。碑文30行，行83至88字不等。碑原在陕西西安弘福寺，后移至西安碑林。《圣教序》虽是集字成碑，且缺失之字为拼接组合而成，但怀仁完好地再现了王羲之书法的艺术特征，明王世贞曾评曰："备尽八法之妙"，成为王字的一个大宝库。

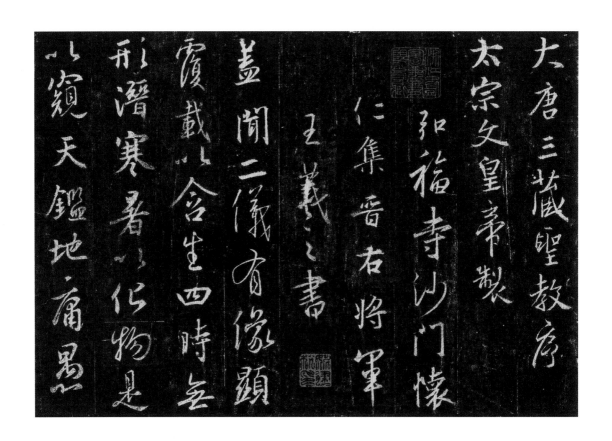

二、王羲之传本墨迹

王羲之存世传本墨迹除《兰亭序》唐摹本外，还有《快雪时晴帖》《姨母帖》《寒切帖》《丧乱帖》《平安帖》《奉橘帖》等法帖，行草兼备，遒媚劲健，千变万化，纯出自然。这些法帖虽然也是摹本，但均能在一定程度上如实呈现王羲之书法的本来面目。

《快雪时晴帖》为唐摹本，是王羲之在大雪初晴时写给友人的一封信札，被乾隆誉为"三希之首"，现藏中国台北故宫博物院。

释文：羲之顿首。快雪时晴，佳想安善。未果为结。力不次。王羲之顿首。山阴张侯。

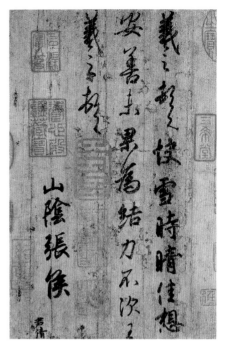

王羲之《快雪时晴帖》

《姨母帖》为唐摹本，以中锋用笔为主，朴厚而多隶意。武则天曾命人双钩廓填，集于《万岁通天帖》中。现藏辽宁省博物馆。

释文：十一月十三日，羲之顿首、顿首。顷遘姨母哀，哀痛摧剥，情不自胜。奈何、奈何！因反惨塞，不次。王羲之顿首、顿首。

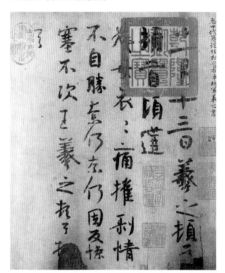

王羲之《姨母帖》

《寒切帖》又名《廿七帖》《谢司马帖》，纸本草书墨迹，唐代勾填摹本，先勾再填以淡墨，勾摹精妙，神采超逸，现藏天津博物馆。

释文：十一月廿七日羲之报：得十四、十八日二书，知问为慰。寒切，比各佳不？念忧劳久悬情。吾食至少，劣劣！力因谢司马书，不一一。羲之报。

《丧乱帖》为硬黄响拓，双钩廓填，白麻纸墨迹。王羲之先祖的坟墓屡遭毁损，而自己却不能前往修整祖坟，遂书此信札，表示自己的无奈和悲愤之情。现藏日本宫内厅三之丸尚藏馆。

释文：羲之顿首：丧乱之极，先墓再离荼毒，追惟酷甚，号慕摧绝，痛贯心肝，痛当奈何奈何！虽即修复，未获奔驰，哀毒益深，奈何奈何！临纸感哽，不知何言。羲之顿首顿首。

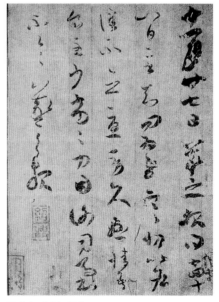

王羲之《寒切帖》

《平安帖》为唐代双钩摹搨，硬黄纸本。现藏中国台北故宫博物院。

释文：此粗平安，修载来十余日，诸人近集，存想明日当复悉来，无由同，增慨！

《奉橘帖》为唐代双钩摹搨，硬黄纸本。《奉橘帖》与《平安帖》《何如帖》三帖并裱于一纸，亦称"平安三帖"，前隔水，有瘦金书题签"晋王羲之奉橘帖"。现藏中国台北故宫博物院。

释文：奉橘三百枚，霜未降，未可多得。

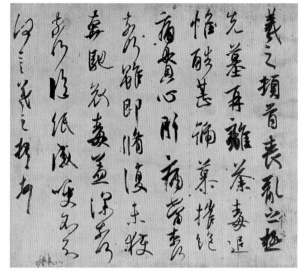

王羲之《丧乱帖》

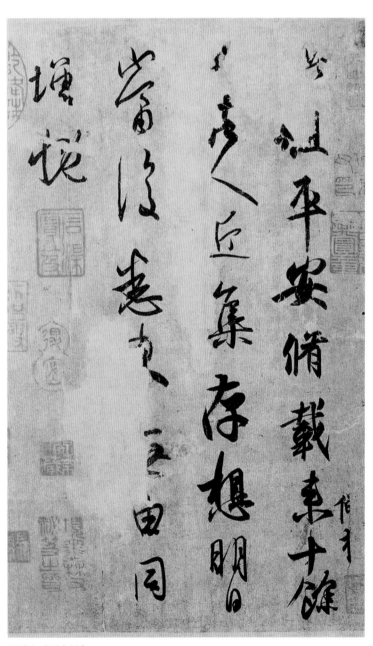

王羲之《平安帖》

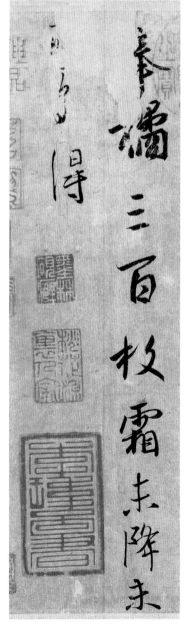

王羲之《奉橘帖》

三、王羲之书风的传承

历代学王羲之行书的代表性书家的经典名作都值得未来去学习。如王献之《中秋帖》、王珣《伯远帖》、陆柬之《文赋》、杨凝式《韭花帖》、米芾《蜀素帖》《苕溪诗帖》、赵孟頫《洛神赋》《赤壁赋》、文徵明《赤壁赋》、《滕王阁序》董其昌《岳阳楼记》《琵琶行》等。

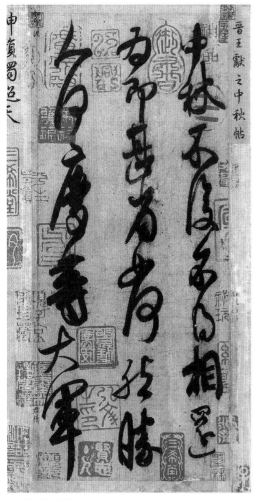

王献之《中秋帖》

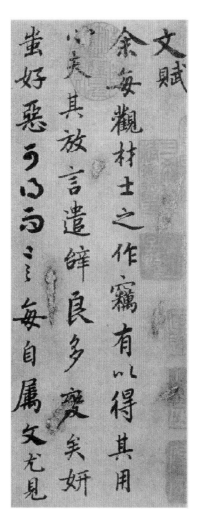

陆柬之《文赋》

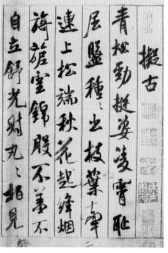

米芾《蜀素帖》

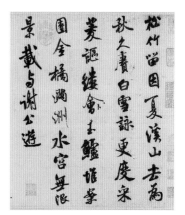

米芾《苕溪诗帖》

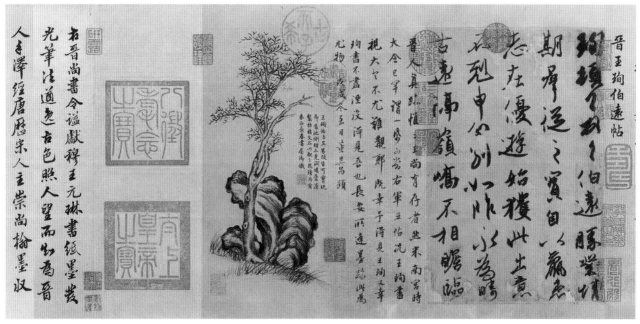

王珣《伯远帖》

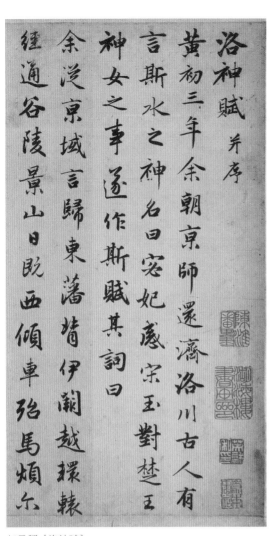

赵孟頫《洛神赋》

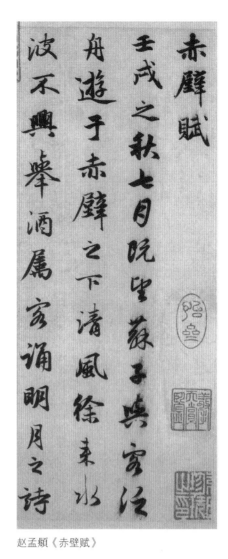

赵孟頫《赤壁赋》

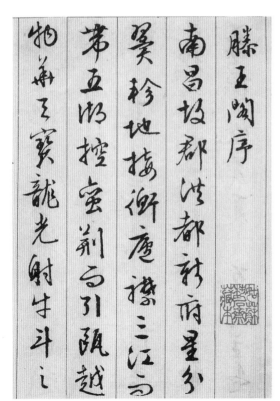

文徵明《滕王阁序》

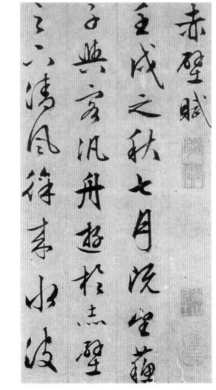

文徵明《赤壁赋》

董其昌《岳阳楼记》

岳阳楼记

庆历四年春，滕子京谪守巴陵郡。越明年，政通人和，百废具兴，乃重修岳阳楼，增其旧制，刻唐贤今人诗赋于其上，属余作文以记之。

予观夫巴陵胜状，在洞庭一湖。衔远山，吞长江，浩浩汤汤，横无际涯；朝晖夕阴，气象万千。此则岳阳楼之大观也，前人之述备矣。然则北通巫峡，南极潇湘，迁客骚人，多会于此，览物之情，得无异乎。

董其昌《琵琶行》

琵琶行

浔阳江头夜送客，枫叶荻花秋瑟瑟。主人下马客在船，举酒欲饮无管弦。醉

杨凝式《韭花帖》

昼寝乍兴，朝饥正甚，忽蒙简翰，猥赐盘飧，当一叶报秋之初，乃韭花逞味之始，助其肥羜，实谓珍羞，充腹之馀，铭肌载切，谨修状陈谢，伏惟鉴察，谨状。

七月十一日　状

四、草书的学习

行书学习结束后，可以继续草书学习。给大家推荐的字帖为王羲之《十七帖》、智永《真草千字文》（草书部分）、孙过庭《书谱》。

王羲之《十七帖》为一组书信，绝大部分是王羲之写给他朋友益州刺史周抚的。书写时间从永和三年到升平五年（公元347-361年），时间长达十四年之久，是研究王羲之生平和书法发展的重要资料。唐宋以来，《十七帖》一直作为学习草书的无上范本，被书家奉为"书中龙象"。它在草书中的地位可以相当于行书中的《怀仁集王羲之书圣教序》。

孙过庭《书谱》，墨迹本，孙过庭撰并书。书于垂拱三年（687年），草书，纸本。《书谱》在宋内府时尚有上、下二卷，下卷散失后，现传世只上卷。本卷卷首题："书谱卷上。吴郡孙过庭撰"，卷尾题："垂拱三年写记"。内容主要为书学体悟、书写要旨及学习书法的一些基本原则。本卷纸墨精好，神采焕发，不仅是一篇文辞优美的书学理论，亦为一篇精美的草书佳作。《书谱》融合了质朴与妍美书风，运笔中锋侧锋并用，笔锋或藏或露，变化万千，笔势纵横洒脱，心手相忘，为后世学习草书的经典范本，现藏中国台北故宫博物院。

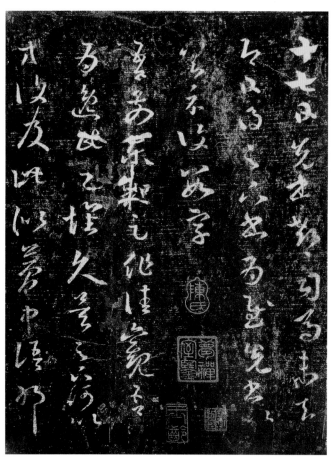

王羲之《十七帖》

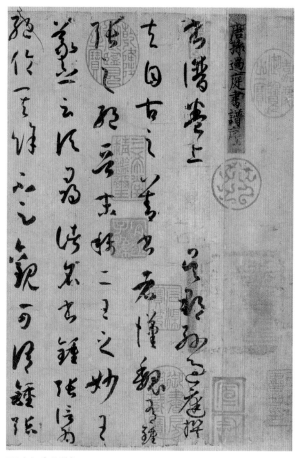

孙过庭《书谱》

智永《真草千字文》，是王羲之的七世孙隋代僧人智永的传世代表作。相传智永曾写千字文八百本，施遍浙东各寺。现传世的有墨迹、刻本两种。其中真书部分有明显的行书笔意，草书部分草法标准，笔力雄健，为学习草书的必学经典。

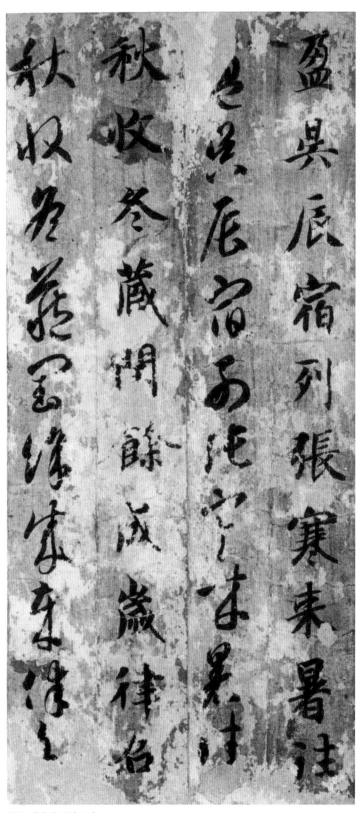

智永《真草千字文》

永和九年岁在　癸丑暮春之初会

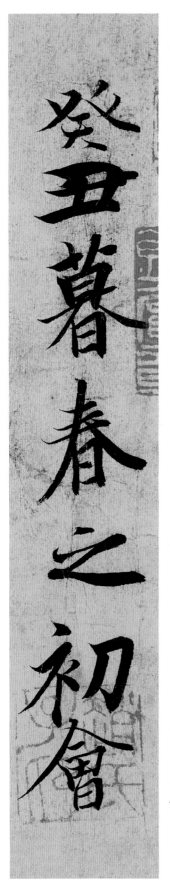

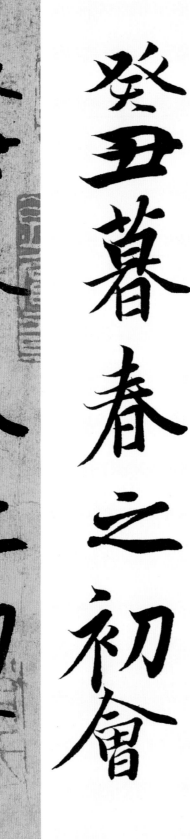

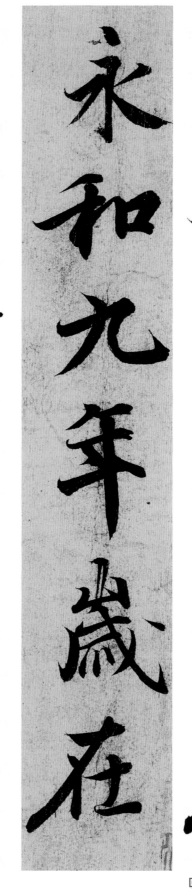

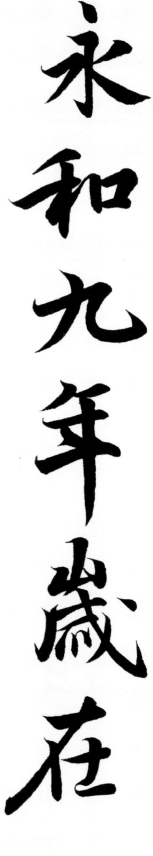

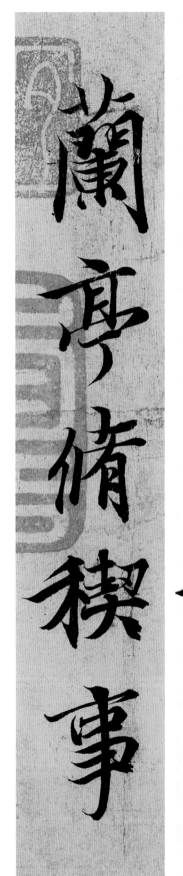

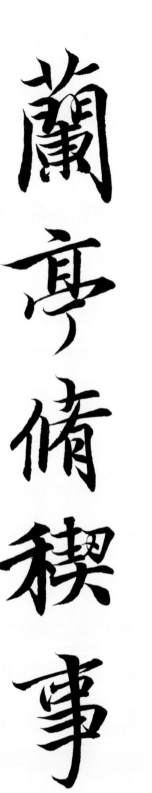

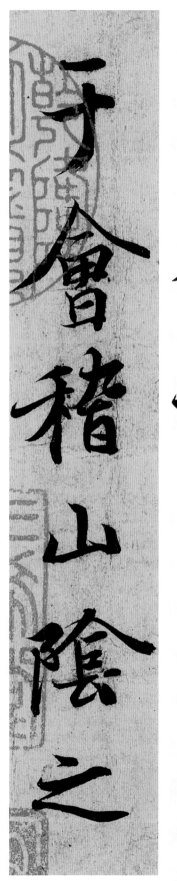

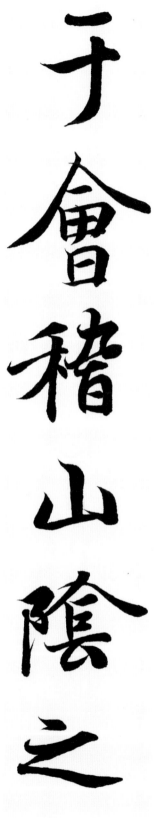

于會稽山陰之

于會稽山陰之

蘭亭脩稧事

蘭亭脩稧事

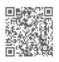

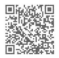

有崇山峻领茂林修

有崇山峻领茂林修

竹又有清流激

竹又有清流激

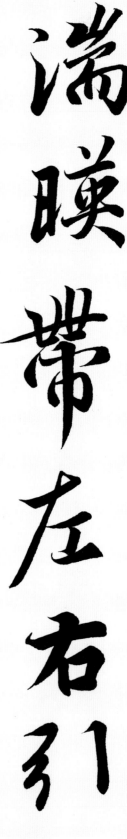

湍暎带左右引

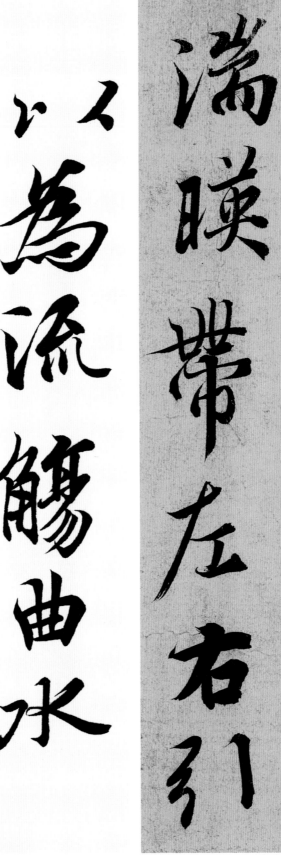

以为流觞曲水

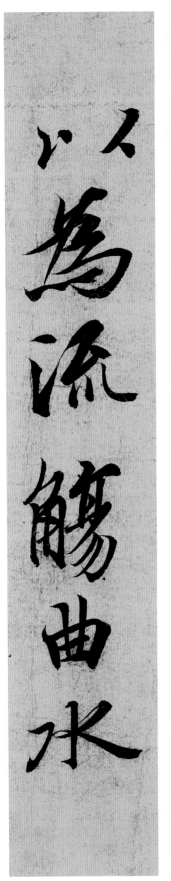

以为流觞曲水

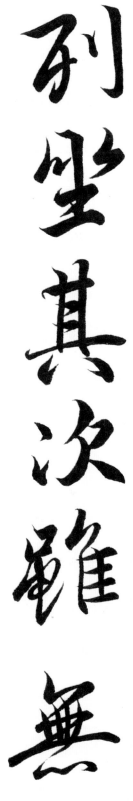

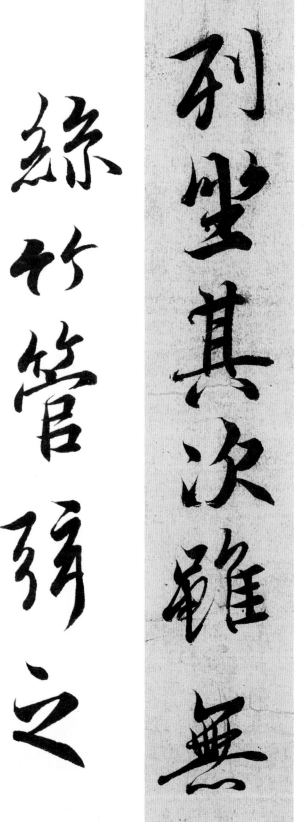

列坐其次虽无

丝竹管弦之

丝竹管弦之

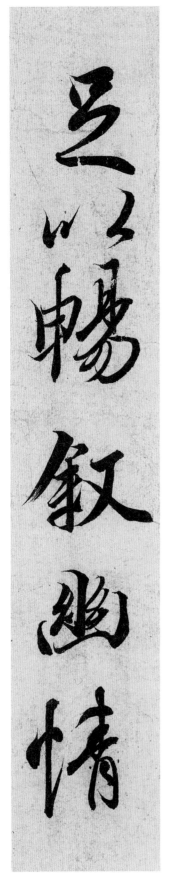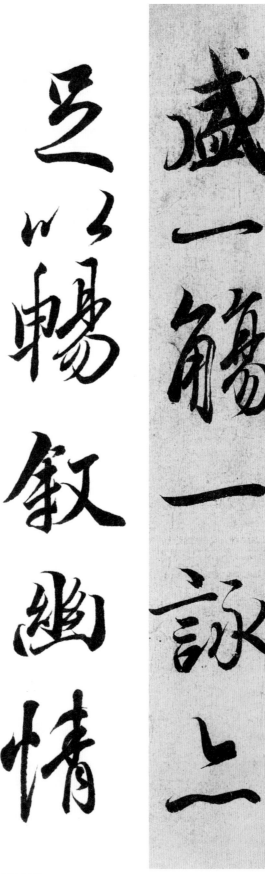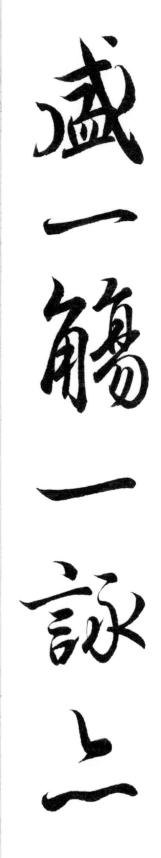

是日也天朗氣

是日也天朗氣

清惠風和暢仰

清惠風和暢仰

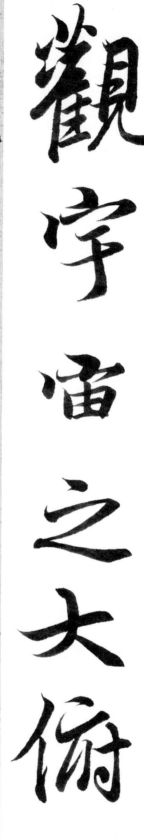

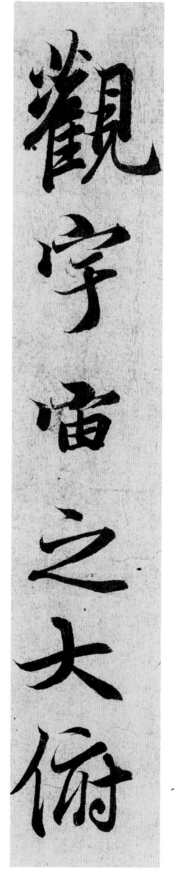

観宇宙之大俯 察品類之盛

观宇宙之大俯 察品类之盛

100

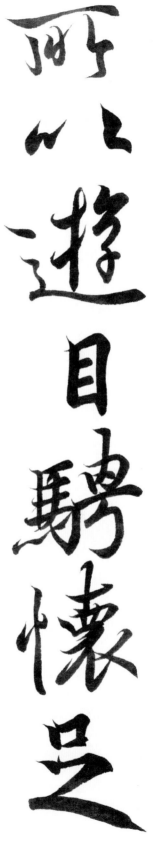

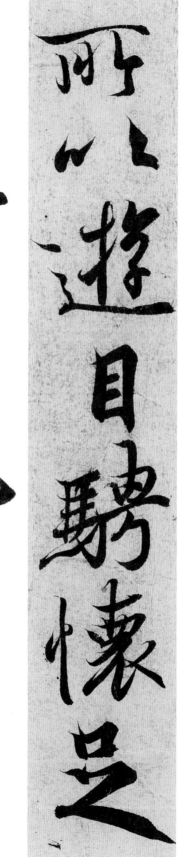

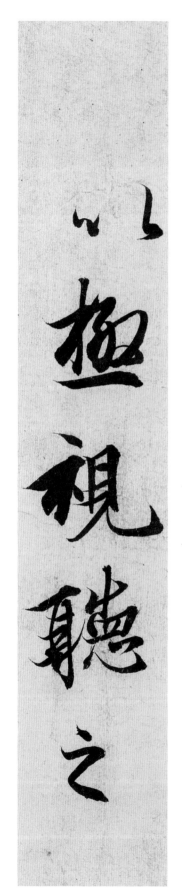

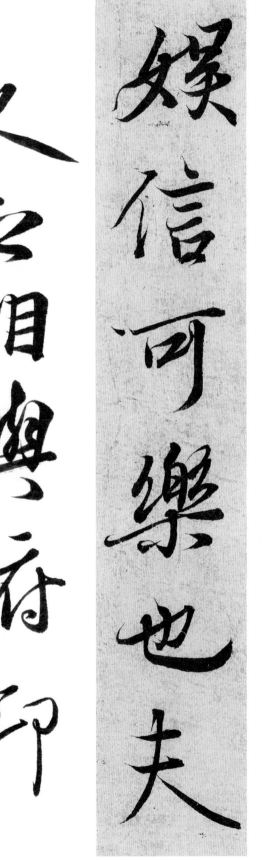

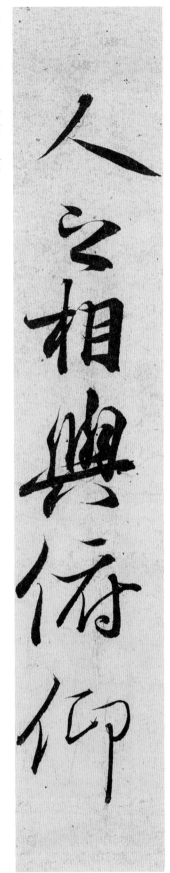

娱信可乐也夫

人之相与俯仰

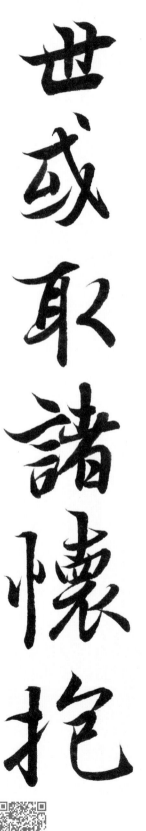

一世或取諸懷抱

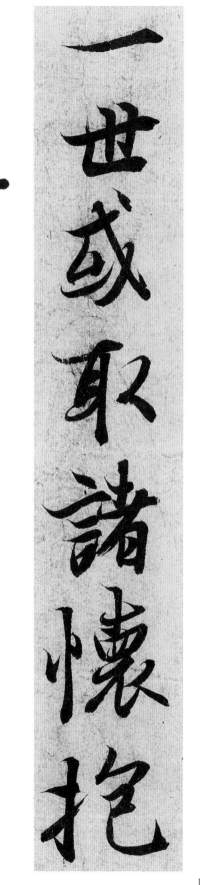

一世或取諸懷抱

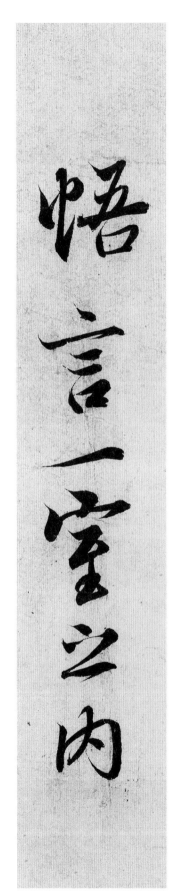

悟言一室之内

悟言一室之内

悟言一室之内

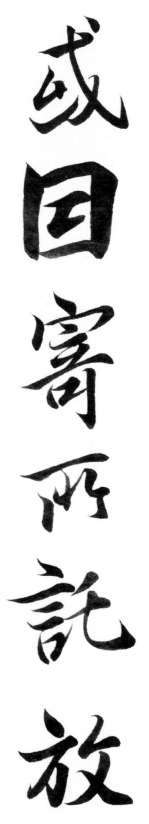

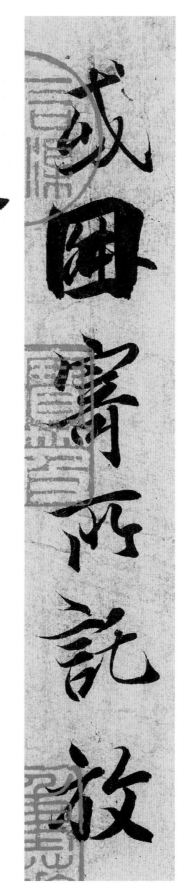

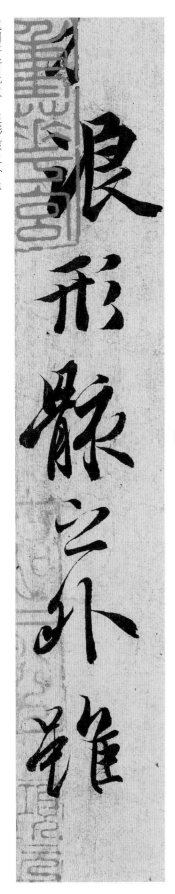

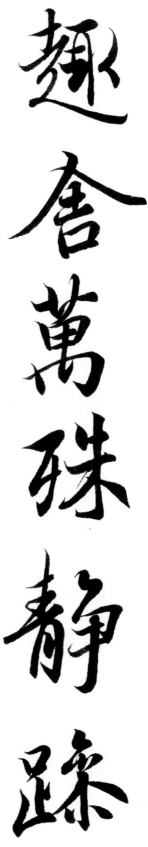

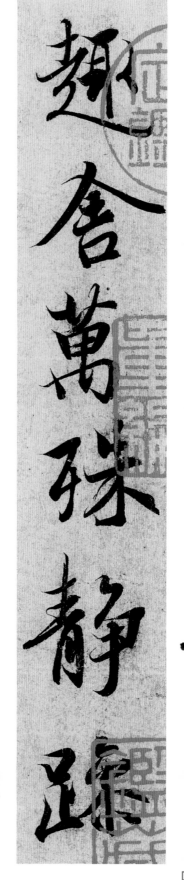

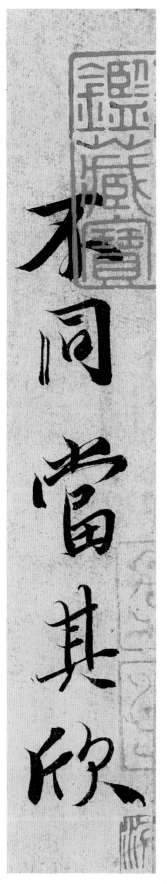

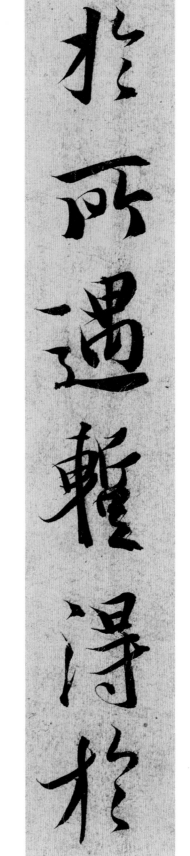

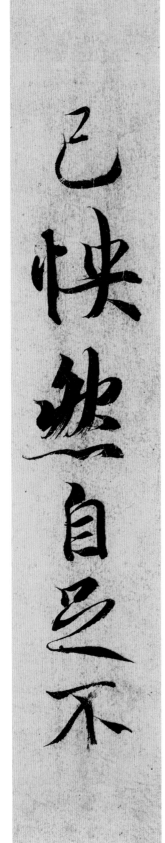

于所遇暂得于
己快然自足不

知老之将至及

知老之将至及

其所之既倦情

其所之既倦情

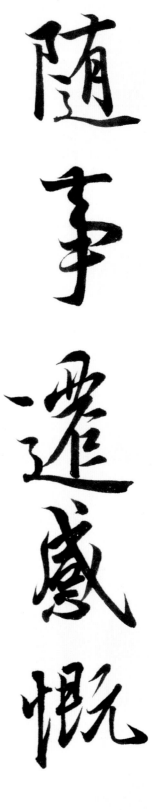

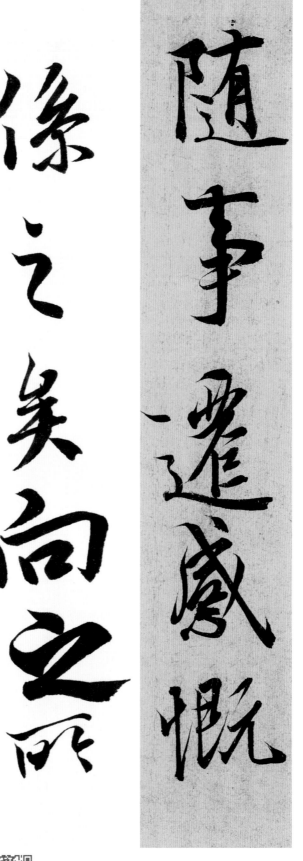

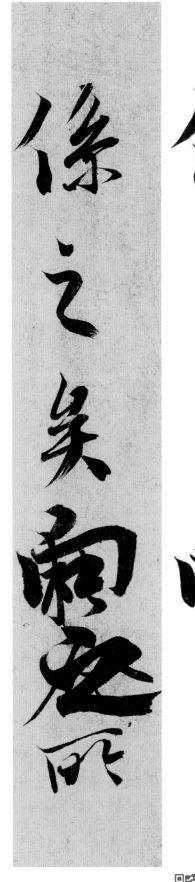

欣俛仰之閒以

欣俛仰之閒以

為陳迩猶不

為陳迩猶不

能不以之兴懷況

能不以之興懷況

脩短隨化終

脩短隨化終

脩短隨化終

期非盡古人云

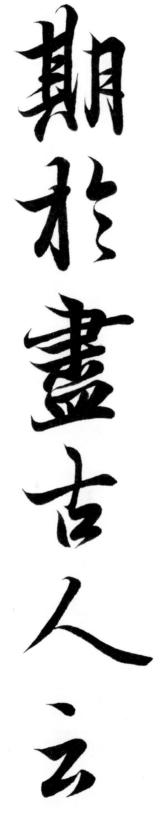

期非盡古人云

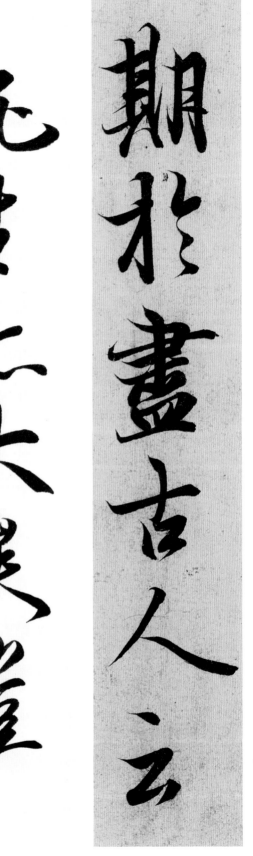

死生亦大矣岂

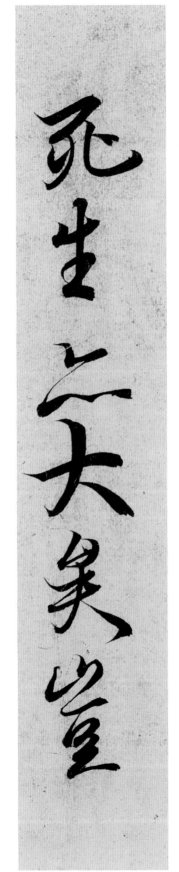

死生亦大矣岂

不痛哉每揽

昔人興感之由

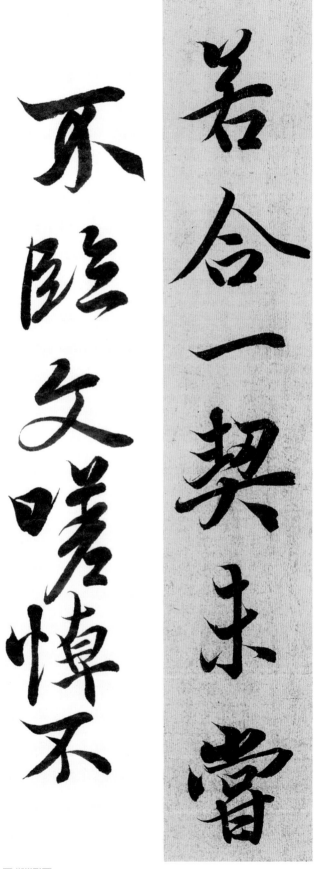

若合一契未嘗

不臨文嗟悼不

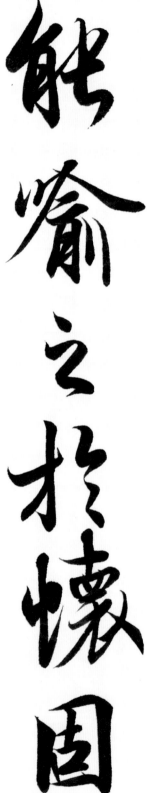

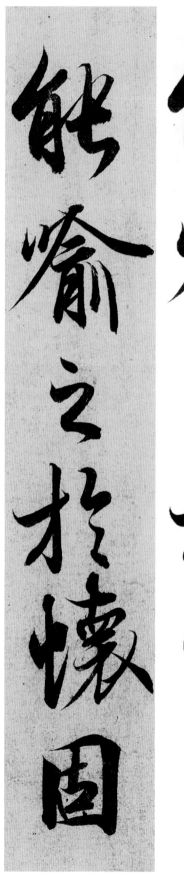

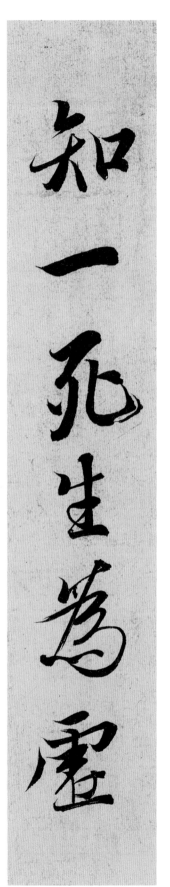

诞齐彭殇为

妄作后之视今

诞齐彭殇为

妄作后之视今

妄作后之视今

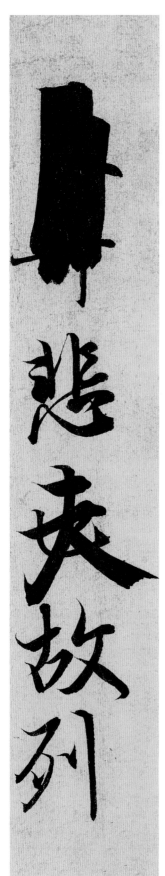

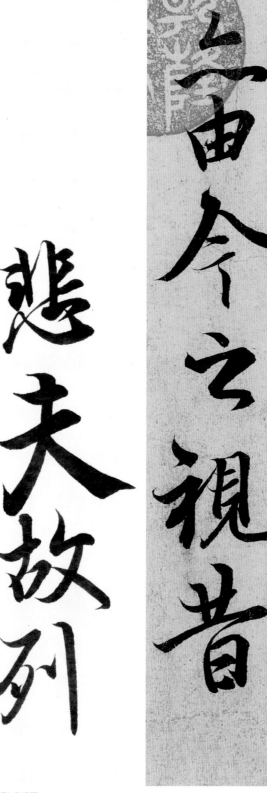

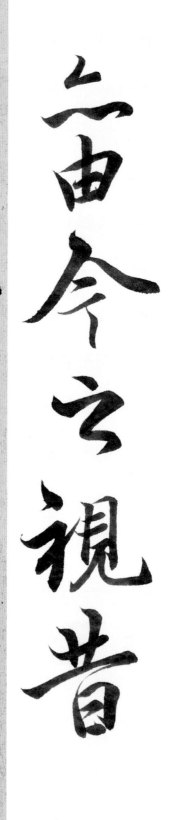

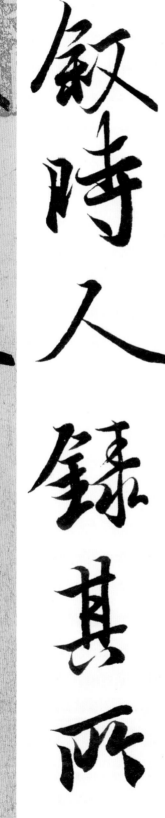

叙時人錄其所

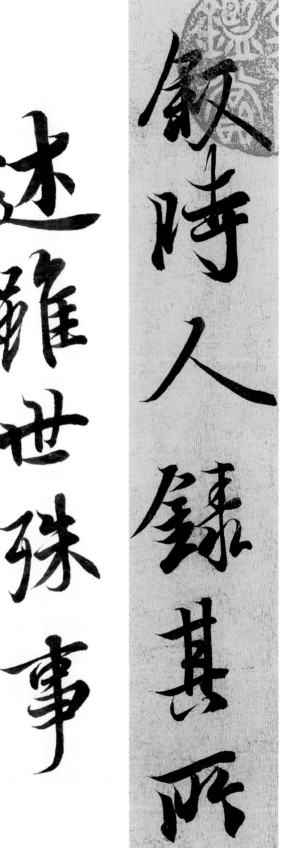

叙時人錄其所

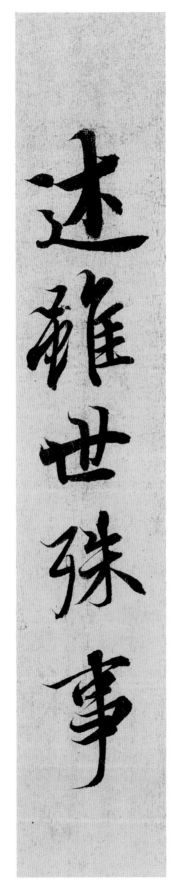

述雜世殊事

述雜世殊事

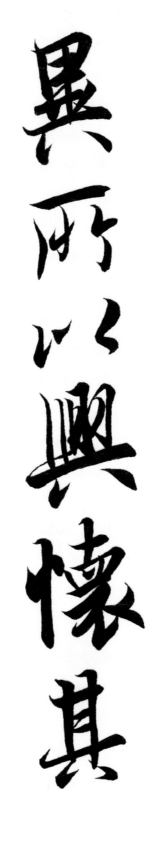

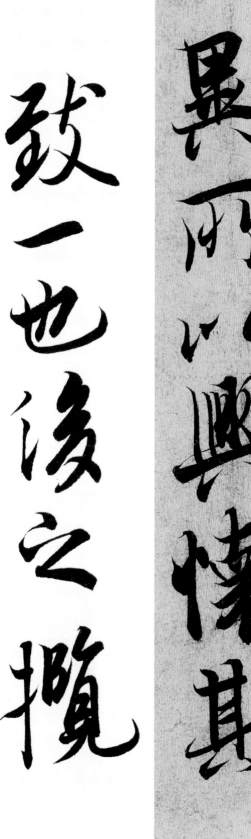

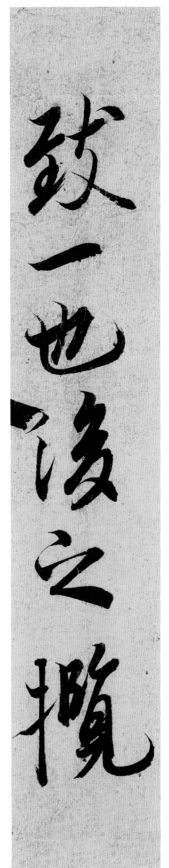

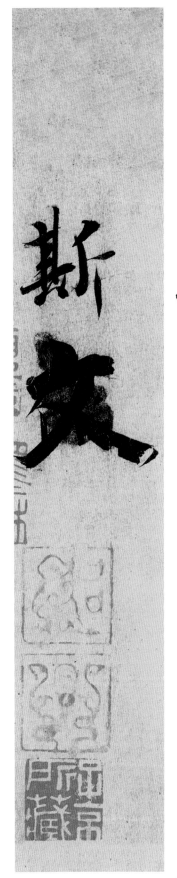

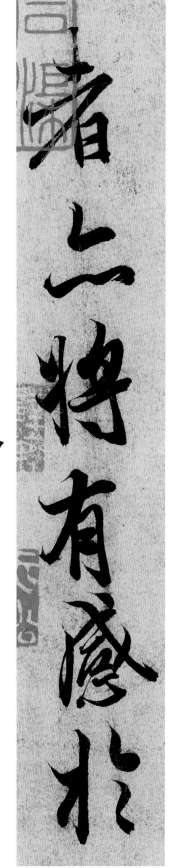

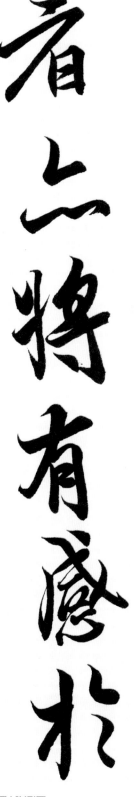

者亦将有感于　斯文

斯文

斯文

119